高等院校设计学通用教材

装 饰 语 义

吴可玲 编著

清华大学出版社

北 京

内 容 简 介

本书系统介绍了装饰语义的设计创意、设计形式、风格特性以及生活应用，对中西方的风格和创意做了选择性的阐述与图文解析。旨在使读者系统地了解装饰语义的设计程序、设计风格与审美特点，理解创意思维与风格对装饰语义设计的作用，并能挖掘装饰语义在生活中的艺术价值与商业价值。

版权所有，侵权必究。举报：010-62782989，beiqinquan@tup.tsinghua.edu.cn。

图书在版编目（CIP）数据

装饰语义 / 吴可玲编著 . -- 北京：清华大学出版社，2025.3.
（高等院校设计学通用教材）. -- ISBN 978-7-302-68543-2

Ⅰ . J525

中国国家版本馆 CIP 数据核字第 2025MW2984 号

责任编辑：纪海虹
封面设计：代福平
责任校对：王荣静
责任印制：杨 艳

出版发行：清华大学出版社
网　　址：https://www.tup.com.cn, https://www.wqxuetang.com
地　　址：北京清华大学学研大厦 A 座　　邮　编：100084
社 总 机：010-83470000　　邮　购：010-62786544
投稿与读者服务：010-62776969, c-service@tup.tsinghua.edu.cn
质量反馈：010-62772015, zhiliang@tup.tsinghua.edu.cn
印 装 者：北京联兴盛业印刷股份有限公司
经　　销：全国新华书店
开　　本：185mm×260mm　　印　张：9.5　　字　数：242 千字
版　　次：2025 年 4 月第 1 版　　印　次：2025 年 4 月第 1 次印刷
定　　价：68.00 元

产品编号：104659-01

自　序

装饰艺术是人类最早的艺术形式之一，也是人类文化演变中不同时期的精神意识产物。它以广泛的内容和形式遍布人类生活的各个领域，主要以装饰绘画形式呈现。同其他艺术一样，装饰绘画从产生到演变，一直兼容并蓄、广纳博取，将不同民族在不同历史文化时期的风貌反映出来。从世界范围看，非洲原始艺术、古埃及墓室壁画、古希腊和罗马时代的雕塑和壁画装饰，以及文艺复兴时期的装饰、巴洛克时期的装饰等都是以特定的时代背景和文化风尚为基础，建立在诸如宗教、王权、风俗、实用和唯美等艺术形态上，产生出各具特色的装饰绘画风格。装饰绘画在我国的传统宗教壁画艺术、民间艺术、器物装饰中，因地域文化的差异性同样表现得丰富多彩，不同时期的风格图式体现出人们对装饰之美的向往和追求。

现代装饰绘画受现代文化审美思潮、艺术观念影响，并在与科技结合中不断创新，它不仅有相对独立的专业艺术性，同时又渗透到现代设计的不同领域，共同组成了一个难以分割的艺术系统，凸显出它应用的广泛性和重要性。装饰语义在形式语言追求方面更强调艺术的个性与多元化表现，把精神内涵与个人风格放在首位，把越来越丰富、纷繁的世界万物归纳起来，应用在不同设计形式美中，如视觉传达、环境艺术设计、产品设计、动漫设计等。

在现代艺术设计教育中，装饰语义作为艺术设计专业课程，旨在使学生在了解、借鉴中外装饰艺术史的基础上进行绘画创想，通过对装饰语义的学习帮助学生打开创造、想象之门，为他们将来从事专业设计培养良好的造型能力与审美素养。本人在从事艺术设计教育工作十几年中，对装饰教学方面有所积淀与思考，深感装饰教育需要从教学理念、教学方法、教学手段和教学内容方面进行不懈的尝试和探索，尤其须注重对学生潜在综合能力的发掘，这样才能引导学生将平凡的形象经过想象、夸张、丰富呈现出新的视觉形象和审美语言，从而逐渐形成独特的艺术化语言。

本书较系统地介绍了装饰语义的发展及特征，对古今中外的风格作了选择性的阐述与图文解析，并遴选了部分优秀装饰作品辅以说明，着重选择了近年来江南大学设计学院不同专业和年级的本科同学的优秀课程作业、专题设计、毕业设计作品，梳理出装饰语义教学的次序性和延展性，力图呈现从基础到不同专业方向的演变。

在编写过程中，得到了辛向阳教授、陈新华教授和代副平副教授的鼓励与支持，以及清华大学出版社责编纪海虹老师的帮助和督促，在此一并表达谢意。同时，也感谢提供图例的同仁们以及各专业提供大量作业范例的同学们，希望本书的出版为艺术设计院校的学生和装饰爱好者学习装饰语义设计与创作提供一定的参考和借鉴。

<div style="text-align:right">

吴可玲
2024年10月于无锡

</div>

目 录

1	**第1章 装饰语义基础**
1	1.1 装饰语义的概念和作用
1	1.1.1 装饰语义的概念
2	1.1.2 装饰语义的作用
2	1.2 装饰语义的特征和特性
2	1.2.1 装饰语义的特征
4	1.2.2 装饰语义的特性
7	1.3 装饰语义的界定方法
8	1.3.1 装饰语义的界定
8	1.3.2 装饰语义的分类
12	1.4 装饰语义的设计程序
12	1.5 装饰语义的基础训练
12	1.5.1 名师作品赏析
16	1.5.2 基础课题训练
23	**第2章 装饰语义创意**
23	2.1 创意造型发想
23	2.1.1 创意元素与设计
26	2.1.2 变化方式与设计
31	2.2 个性符号设定
31	2.2.1 个性符号的形成
33	2.2.2 个性符号的表达
38	2.3 空间形态实验
38	2.3.1 空间与构图的关系
42	2.3.2 空间的设计表达

43	2.4 属性转换架构
43	2.4.1 属性转换的思维
44	2.4.2 属性转换的表达
45	2.5 装饰语义的创意训练
45	2.5.1 名师作品赏析
47	2.5.2 专业课题训练

第3章 装饰语义风格 — 63

63	3.1 风格传承与引导
63	3.1.1 风格传承的理念与意义
64	3.1.2 风格引导的价值与内涵
65	3.2 风格嫁接与拓展
65	3.2.1 风格嫁接的语义
66	3.2.2 风格嫁接的拓展
66	3.3 风格审美与处理
66	3.3.1 风格审美的特点
69	3.3.2 风格审美的处理
69	3.4 风格信息与视觉
69	3.4.1 风格信息的构成
70	3.4.2 视觉信息的传递
71	3.5 装饰语义的风格训练
71	3.5.1 名师作品赏析
72	3.5.2 设计课题训练

第4章 装饰语义在生活中的应用 — 97

97	4.1 寻绎创意元素
97	4.1.1 装饰元素的创意方法
103	4.1.2 装饰元素的创意表达
108	4.2 生活审美引领
108	4.2.1 设计生活化
109	4.2.2 生活设计化
113	4.3 文化信息传播
113	4.3.1 装饰语义在生活中的文化传播
113	4.3.2 装饰语义在生活中的商业价值

117	**4.4 环境空间互动**
117	4.4.1 装饰语义与环境的关系
118	4.4.2 装饰语义在环境中的应用
120	**4.5 装饰语义的设计与训练**
120	4.5.1 名师作品赏析
123	4.5.2 专题研究训练
134	4.5.3 毕业设计
145	**参考文献**
146	**后　　记**

第1章 装饰语义基础

- 知识梳理

 （1）装饰语义的基本概念；

 （2）装饰语义的特点以及规律；

 （3）装饰语义的设计程序与方法。

- 教学目的

 通过学习装饰语义的基本概念与设计方法，掌握形象的特点及规律，并能够将该装饰设计方法应用到具体课题设计中，掌握装饰造型的基本特征、表现方式及设计程序等，使设计与表现、审美与思维高度结合。

- 教学方法

 理论讲授、艺术图片资料呈现、解读名师作品和优秀学生示范作品。

1.1 装饰语义的概念和作用

1.1.1 装饰语义的概念

"装饰"指在平面上运用简化、变形和夸张等手法进行抽象化表现的一种形式。"装饰"从字义上解释，包含"装"和"饰"两个部分，"装"即装点、装扮，"饰"即修饰、遮掩，也就是说通过修饰达到美化的目的。《辞源》中解释装饰为："装者，藏也，饰也，物既成加以文采也"，主要是对物品进行修饰、美化，达到审美的作用，具有实用功能、社会功能和文化功能。

广义的"装饰"泛指外在具有艺术感的视觉审美意蕴，内在表达情感和意趣的双重性质的能力与技巧。德国哲学家康德将"装饰"

描述为"赋予对象以灵动、以为感性之悦",且"其唯一的功能是供观赏",可见,装饰是艺术与精神的产物,不是单纯为了美化而进行修饰。

"语义"从字义上解释,是指语言所蕴含的意义或含义,简单地理解装饰语义,就是指表达装饰的意义或含义。例如,下面这个作品借用中国传统剪纸艺术,以苏州园林为主体形象,花卉造型打破了完整的圆形,增加了画面的生动性;同时蓝色花卉也使画面整体颜色有所改变,不再单调乏味的同时又不过于花哨(见图1-1)。

图1-1　袁铭作品

1.1.2　装饰语义的作用

在艺术设计院校中,装饰语义课程是面向各专业开设的核心课程,该课程要求学生先修设计素描、色彩、设计元素和设计思维等课程的知识,进入对装饰风格及装饰变形的初步学习,注重理论与实践的结合,从基础实践的角度培养学生在理论上了解装饰风格与审美表达特性,对艺术设计类学生掌握理论专业知识和实践的技能起着重要的作用。学习该课程后,使学生具备装饰造型的表达思维和动手实践能力。

1.2　装饰语义的特征和特性

1.2.1　装饰语义的特征

装饰语义作为一种对形态高度概括的形式,主要是从自然界和人们的日常生活中汲取灵感,强调创作者对外在形象的主观化处理,来

表达内在的情感和对装饰语言形式的独特理解。装饰语义主要有以下几个特征。

（1）造型上不追求如实地再现客观事物本身，强调主观感受对客观事物的再认识和再创造，是一种理想化的表现形式。

（2）构图上采用抽象的形来归纳形态，追求装饰化的表现形式，表达出似与不似之间的变形美感。

（3）色彩上追求理想的情调，使作品充满鲜明的个性和视觉特点。

（4）形式上采用简洁、洗练的手法，追求客观的轮廓美，凸显内在表达的含义。

如图 1-2 所示，作品以虚构出的小人作为主要形象，利用重复的手法使不同动作的小人充满画面，形成一幅幅有意思的小场景。整体色调采用较高饱和度的蓝色，搭配对比的橙色水流引导人们的视觉，使得我们慢慢看向画面的"远方"。

图 1-2　李其远作品

1.2.2 装饰语义的特性

在人类漫长的历史发展长河中的每个阶段,装饰语义在装饰风格、艺术形式上都具有其独特的时代特点,它是人们在不同时期、不同文化背景下,对客观现实世界和自然规律的领悟,反映了人们对社会生活、文化特性和艺术审美的心理表达。随着当今社会文化的发展,装饰语义受到现当代绘画和设计理念的影响,形成了独具魅力的风格,为我们的生活带来了更加丰富的精神享受。装饰语义主要有以下几个特性。

1. 概括性

装饰语义设计一般运用主观化、平面化的艺术处理手法,在形象上表现出抽象性和概括性的特征。造型强调简洁,偏重轮廓美,画面形象追求平面化、抽象化和条理性,即采用归纳的手法来表现形象,使复杂、无序的形态趋于有节奏感和韵律感。

2. 条理性

条理性是装饰语义最突出的特点,也是区别于其他艺术的一种特有的表现手法,是把创作的形象按照一定的秩序,运用排列和组合的形式进行主观归纳,重组成一幅具有条理、节奏和韵律感的画面。它的造型主要来源于自然界、现实生活或是幻想,既是对形象的重新梳理、调整和归纳,也是一种将自然的形态进行秩序化、人工化的过程。

例如,系列作品分为《春》《夏》《秋》《冬》,受中国十字绣的启发,与源于西方的马赛克相结合。作品围绕主体形象,通过不同颜色的碰撞,再用十字绣与马赛克结合的形式来产生让人耳目一新的效果,与马赛克瓷砖有异曲同工之妙,空白处用迷彩装饰,使画面更丰富有趣。

《春》将十字绣中常出现的中国花鸟画以马赛克的形式呈现。与山水画不同的是,将写意风格转化为抽象风格,描绘出一幅春天百花齐放,鸟儿富有生机的画面(见图1-3)。

《夏》通过对形态各异的鸟儿进行疏密有致的排列,形成画面。强烈对比的色彩体现了夏天的热烈,也将鸟儿叽叽喳喳的特点表现得淋漓尽致,描绘出夏季鸟儿俏皮可爱的场景(见图1-4)。

《秋》的主体为一个夸张的面具人偶,用黑白基调体现秋天的萧瑟。画面左侧的树用抽象的方式来表现秋天是个硕果累累的收获季节(见图1-5)。

《冬》描绘的是冬天雪地的一条小路,路边的植物统一用可爱的圆形来表现,覆盖在植物上的积雪白茫茫的,小路绵延向深处的房屋,营造出雪地里白雪皑皑、温馨的氛围(见图1-6)。

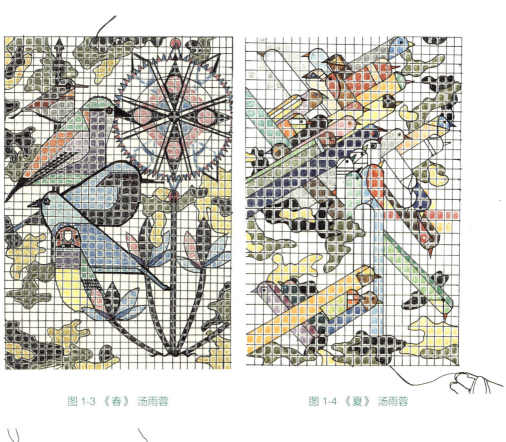

图 1-3 《春》 汤雨蓉　　　　　　图 1-4 《夏》 汤雨蓉

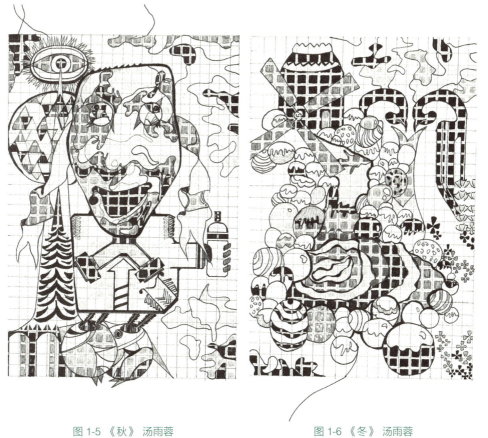

图 1-5 《秋》 汤雨蓉　　　　　　图 1-6 《冬》 汤雨蓉

3. 抽象性

"抽象"本义指从众多的事物中抽取出共同的、本质性的特征，而舍弃其非本质的特征。朱光潜老师认为"抽象就是'提炼'"，装饰语义中的形象是建立在高度概括、夸张的基础上，也就是说经过了主观"提炼"，因此具有很强的抽象性。

例如，中国民间剪纸中的人物、动物和风景等造型，都是经过抽象化的处理，舍弃了很多复杂的结构，形象简洁明快、生动有趣，追求图形的质朴、大气且感性的抽象美（见图1-7）。

图1-7　民间剪纸

4. 实用性

由于装饰语义是以装饰作为前提，以绘画的形式来表现，画面强调艺术性和装饰美感，因此具有普及性、日常生活化的特性。在长期的历史发展中，它的实用性很强，直至今日，它仍被作为当代艺术与设计重要的媒介和表现手段，如工业产品设计、环境设计、视觉设计、公共艺术设计和服装设计，等等。

在我们日常生活中，装饰语义可以利用不同的材料、不同的环境共生、共融，达到实用与艺术审美的高度统一。例如，在建筑壁画设计中，以"起源"为主题，把装饰画面附着在墙面上，采用玻璃、油泥、金属和镭射材料，以达到吸引观众视线和对远古时代思考的作用（见图1-8）；又如，陶艺家解晓明老师的系列作品《红妆素裹》，就是用民间剪纸作为装饰手段，用形状不一的多面体作为艺术表现载体。作品注重形与神的融合、质与色的对比，这对于作者而言，不只是一个传统符号，更多的是一种装饰手段，这些浓郁的色彩在整体组合中起着调节视觉愉悦的作用（见图1-9）。

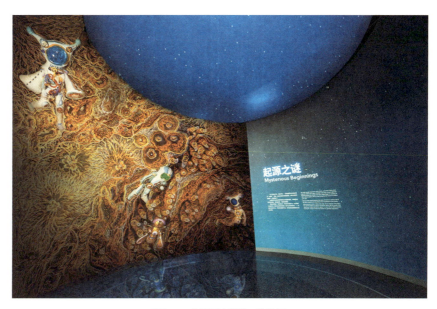

图 1-8 《起源之谜》 黄艺舒

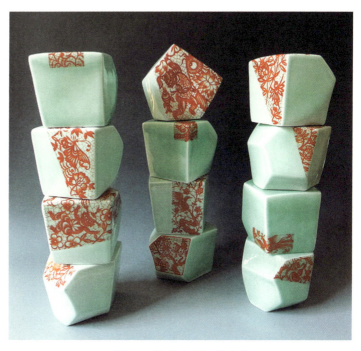

图 1-9 《红妆素裹》 解晓明

1.3 装饰语义的界定方法

"界定"指划定界限、确定所属范围。界定,原指以地理区域划分事物性质,后引申为划分决定,逻辑学中指下定义。

1.3.1 装饰语义的界定

装饰语义是建立在自然物象的基础上,强调神韵、意境,注重内容、样式,使装饰形象在造型和色彩上,都具有十分生动的形式美感。李砚祖教授在他的《装饰之道》中论述:"装饰作为艺术的形式或图式,它可以是一种纹样、一个标志、一个美的符号,它有显见的形式自律和范畴。"由此可见,装饰语义蕴含了众多的文化色彩和人文主义精神,反映了人们在物质和精神方面对美的需求,具有深刻的艺术内涵和审美意义。

1.3.2 装饰语义的分类

1. 具象装饰语义

"具象"指在写实形态的基础上加以主观化调整、处理的一种艺术形象。它尊重现实,但不是对客观物象和景象的再现,是在创作过程中对作品的多次感知、多次理解,并融入自身的情感烙印,对装饰的线条、纹样和色彩进行主观处理。

传统的具象绘画强调对客观事物的再现,画面通常具有情节性、寓意性。如法国绘画大师巴尔蒂斯的《猫照镜Ⅲ》,作品中女孩和猫的形象处理得细腻而写实,色彩纯粹、简练,景物形象用不规则几何形状进行处理,具象与装饰形象相互交错,使画面既有张力又不失丰富的细节(见图1-10)。又如人物主体运用粗犷而具象的表现手法,以细致的宇宙为背景,象征着世界万物,两者形成了强烈的反差,寓意获得生命的美好(见图1-11)。

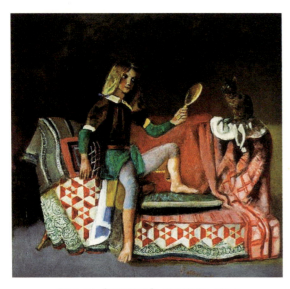

图1-10 《猫照镜Ⅲ》 巴尔蒂斯 法国

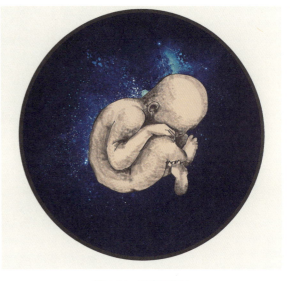

图1-11 刘奕凡作品

2. 抽象装饰语义

"抽象"本义指从诸多客观事物中,抽取出相同的、本质性的特征,舍弃其非本质的特征。在绘画与设计中,抽象是一种技巧、一种艺术表现形式,它的形象往往很大程度上偏离客观事物。它通过简约和概括的造型与色彩,以主观方式来表达,它所表现的形是非现实中的形。

例如,立体主义大师毕加索的《格尔尼卡》,作品长7.82米,高3.5米,用象征性的艺术手法控诉法西斯暴行。画面采用了抽象的拼贴语言,以装饰的方式表现出来,图形与图形之间通过相互透叠,使黑、白、灰三个层次产生了新的空间形式,金字塔式的构图严谨而充满张力(见图1-12)。

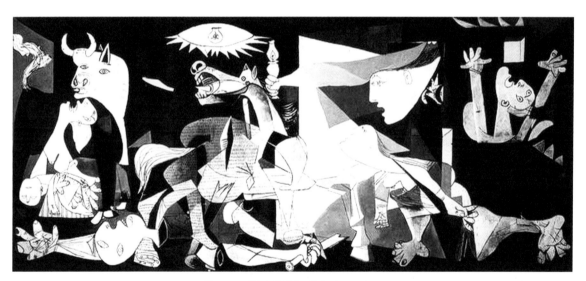

图1-12 《格尔尼卡》 毕加索 西班牙

又如,西班牙绘画大师米罗的《哈里昆的狂欢》,抽象而充满奇幻的人物、动物和自由形被安放在两种空间里,游动的线条和简洁的块面形成动与静的对比,它们共同构成了一幅充满童趣和梦幻的画面(见图1-13)。

抽象装饰语义可以分为冷抽象装饰语义和热抽象装饰语义两种形式。冷抽象装饰语义以理性的、简约的几何形构成,注重构图、块面和线条的抽象形式(见图1-14);热抽象装饰语义以感性的、丰富的形象构成,注重形象自由、生动,情感一般比较外化(见图1-15)。

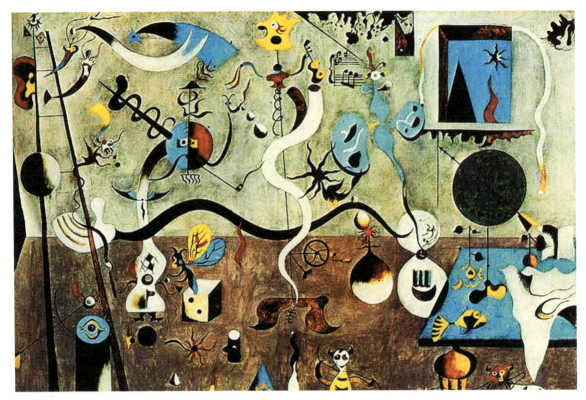

图 1-13 《哈里昆的狂欢》 米罗 西班牙

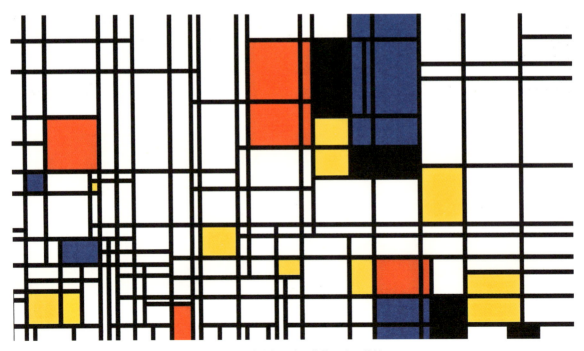

图 1-14 冷抽象形式 蒙德里安 荷兰

图 1-15　热抽象形式　杜布菲　法国

3. 意象装饰语义

"意象"又称"意像",《辞海》中解释：意象是表象的一种,即由记忆表象或现有知觉形象改造而成的想象性表象,"意"指的是主观情感,"象"指的是客观物象。"意象"一词在中国最早源于《易传》,到了唐代已成为审美活动的范畴,在中国传统美学中意象、意境都是强调内在心灵的感受,"意"源于内心并借助"象"来表达,"象"是"意"的媒介,"意"与"象"把所要表达的情感物化,加深了审美的情境。

美国诗人庞德认为："意象是一刹那间思想和感情的复合体",即主、客观融为一体的形象（作品）。后期印象派大师高更的作品《我们从哪里来？我们是谁？又要到哪里去？》,用意象的表现手法把其对人性、生命和艺术的思考浓缩在绘画里,从而成为经典之作（见图 1-16）。

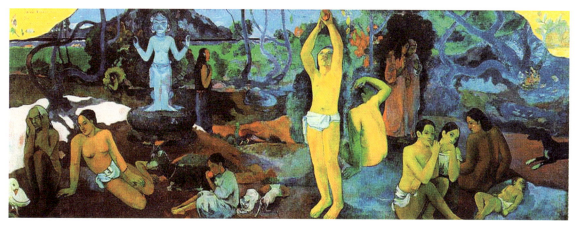

图 1-16　《我们从哪里来？我们是谁？又要到哪里去？》　高更　法国

1.4 装饰语义的设计程序

装饰语义在设计时，必须经过深入思考和研究，才能创作出比较深层次的作品。它的设计程序为：市场调研→课题研究→经典案例分析→设计定位→设计方案初定→出草图方案→方案完善→总结。

（1）市场调研。深入研究装饰语义的特征及发展现状，以供定稿决策者参考。

（2）课题研究。从多角度对装饰语义课题进行深度研究，为设计定位作准备。

（3）经典案例分析。查找相关经典案例，分析装饰创意源泉、色彩和表现技法等，供设计者参考。

（4）设计定位。在对资料的搜集、整理和分析的基础上，确定设计元素、装饰造型、色彩、技法和视觉效果，明确设计目标或设计方向。

（5）设计方案初定。按照设计课题的要求，运用所掌握的知识和经验，选择适合的设计依据及理念，初步规划设计方向。

（6）草图方案。多角度表达对装饰物象的概括和理解，为后续创作进一步进行思维拓展和延伸。

（7）方案完善。梳理方案中存在的问题，调整和优化最佳方案，明确方案的持续性。

（8）总结。最终定稿。

1.5 装饰语义的基础训练

1.5.1 名师作品赏析

● 学习要点

（1）搜集中外名师的经典作品，并解读装饰语义作品的创作思路、创作手法和表现技巧；

（2）借鉴中外名师作品中的归纳方法，掌握装饰语义的基本表现技巧和使用方法；

（3）学习中外名师作品中的概括提炼能力，并能够将该方法应用到设计中。

丁绍光

云南画派创始人、现代重彩画艺术家，毕业于中央工艺美术学院，陕西省城固县人。他的作品传承了中国古代壁画、雕塑和青铜艺

术的造型方法与表现技巧，同时汲取西方现代派画家的构图方法，形成了他独特的绚丽多彩、具有中国民族风情的装饰艺术风格。

其代表作有北京人民大会堂壁画《美丽、丰富、神奇的西双版纳》、重彩《月夜》《少女与天鹅》、丝网版画《和平鸽》（见图 1-17）、《仙鹤仕女》（见图 1-18）、《勇士之弦》和《摇篮曲》（见图 1-19）等。在《和平鸽》作品中，用夸张变形的装饰手法，以婀娜多姿的少女作为创作元素，运用中国传统书画艺术中的铁线描技法，将深蓝色的主调与传统青铜艺术融合在一起，显得伤感和凝重，表达了对和平的美好愿望。

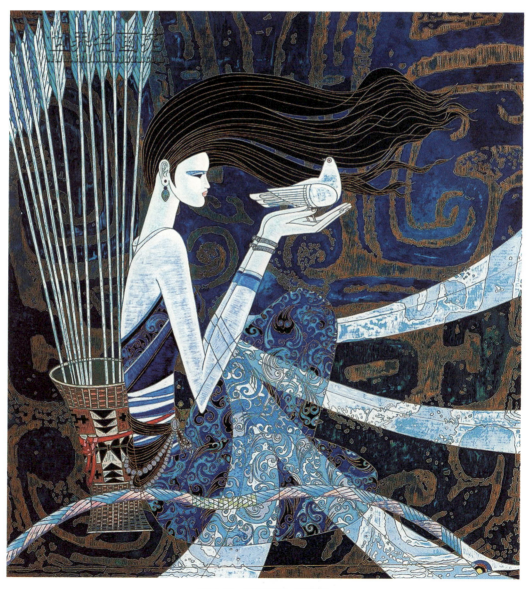

图 1-17 《和平鸽》 丁绍光

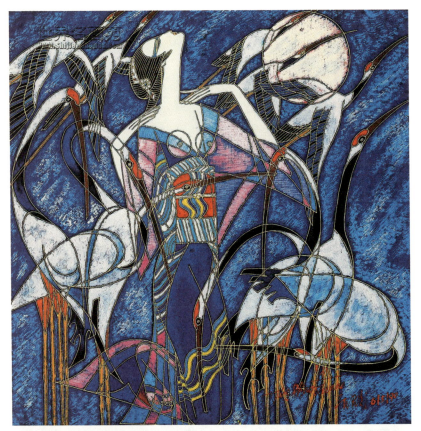

图 1-18 《仙鹤仕女》 丁绍光

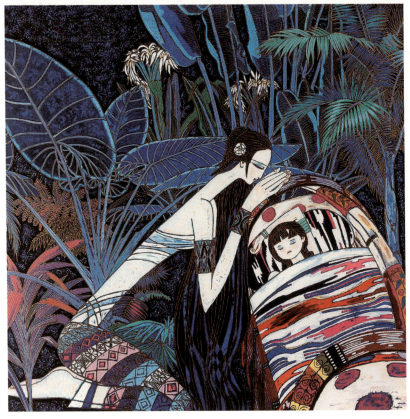

图 1-19 《摇篮曲》 丁绍光

克里姆特

1862出生于维也纳布姆加特,是奥地利绘画大师、新艺术运动代表、"维也纳分离派"的杰出领袖,也是20世纪以来颇具影响力的艺术家。他的作品汲取了各种艺术流派的风格,如古希腊瓶画、拜占庭手工艺、中国版画和年画、日本浮世绘等,同时借鉴意大利中世纪镶嵌壁画的表现手法,把金箔、银箔、羽毛和螺钿等材料镶嵌到画面中,使作品具有金碧辉煌的装饰效果。

其代表作有《吻》(见图1-20)、《农草花园》《生命树》(见图1-21)、《阿黛尔2号》《期盼》《满足》和《玛利亚》等。在《生命树》作品中,画面中的枝蔓以旋涡形式穿插大小不一的点,形成别致而具有神秘感的意境。

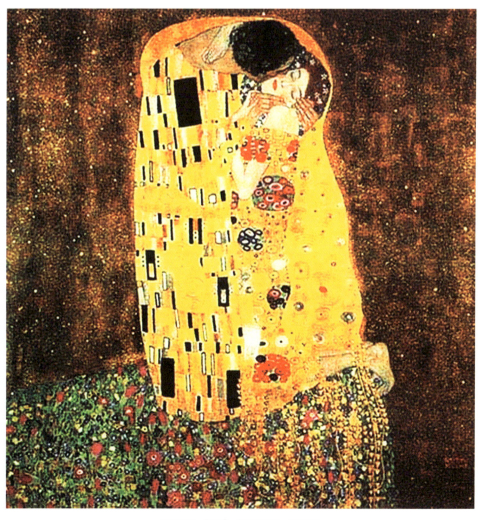

图1-20 《吻》 克里姆特 奥地利

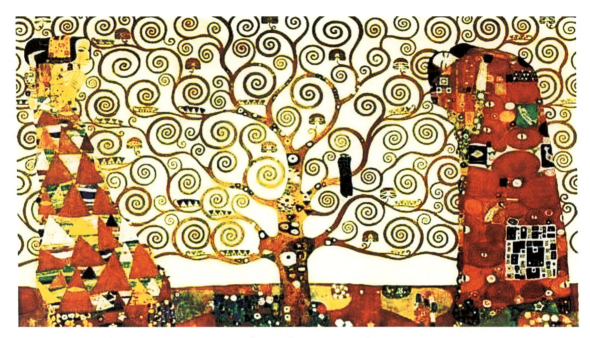

图 1-21 《生命树》 克里姆特 奥地利

1.5.2 基础课题训练

1. 课题内容——草图方案训练

课题时间：4 课时

● 作业要求

（1）针对具体课题或创作作品主题，多角度表达对装饰物象的概括和理解；

（2）以线为主，不追求造型的准确和效果；

（3）尺寸、黑白、色彩不限。

● 训练目标

（1）掌握草图的构思方法；

（2）掌握草图的表达；

（3）通过对草图方法的构思和表达，选择适合的装饰手法，使学生的个性符号能融入装饰语言中，初步实现对装饰的理解和表达（见图 1-22、图 1-23、图 1-24、图 1-25、图 1-26、图 1-27）。

图 1-22 （草图） 曹雨茵作品

图 1-23 （草图） 陈璎作品

图 1-24 （草图） 胡东明作品

图 1-25 （草图） 李嘉璐作品

图 1-26 （草图） 罗咏仪作品

图 1-27 （草图） 张馨月作品

2.课题内容——认识装饰语义训练

课题时间：4课时

● 作业要求

（1）从自然界和日常生活中寻找灵感，充分认识装饰语义的特性以及表达方式；

（2）运用不同的表现方式进行装饰设计，画面具有强烈的节奏感、韵律美感；

（3）尺寸：20cm×20cm以上（黑白、色彩不限）。

● 训练目标

（1）掌握装饰语义的特征；

（2）掌握装饰语义的情感表达；

（3）通过对装饰语义的认识，掌握适合的装饰手法，使学生能熟练驾驭装饰语言，实现对装饰的认识与自我表现。

■ 设计：郑佩俣；指导教师：吴可玲

设计说明

作品以唱片作为点元素，通过明亮的色彩和穿插在唱片中的线来展现音乐带来的愉悦感（见图1-28）。

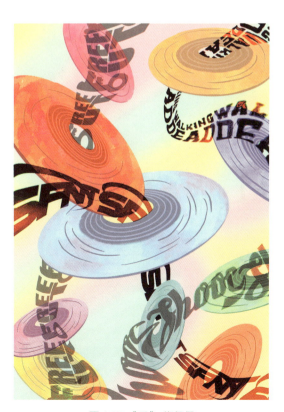

图1-28 《乐》 郑佩俣

- 设计：邓雨轩；指导教师：吴可玲

设计说明

作品以使君子为主题，花朵、根茎等都使用暖色，背景用灰蓝色衬托视觉中心。画面降低了饱和度，使颜色的视觉冲击性减弱，追求和谐美。画面采用点、线、面的结合，注重装饰性和流动性，在视觉上追求平衡感（见图1-29）。

- 设计：杨惠茗；指导教师：吴可玲

设计说明

作品以卡通形象为主题，象征从课业"他律"阶段的书本里脱离，升入看似轻松愉快的"自律"阶段。画面以紫色调为主，云雾突出梦境感氛围，卡通式物体刻画有亲和力，与观众进行情感共鸣（见图1-30）。

图1-29　邓雨轩作品

图1-30　杨惠茗作品

■ 设计：刘嘤咛；指导教师：吴可玲

设计说明

作品灵感来自古希腊神话宙斯为追求美色化为各种动物，从而俘获美人芳心的故事。以中心对称的宙斯侧面剪影为视觉中心，左手表示能力的闪电，右手表示权力的权杖，太阳作为背景体现宙斯至高无上的身份，通过往四周散发的太阳光芒发散视角。抽象动物形象既体现动物作为宙斯化身的虚无，也为古希腊神话故事蒙上神秘面纱。在配色方面，降低了色彩的纯度，映衬出画面的神秘色彩（见图1-31）。

图1-31　刘嘤咛作品

■ 设计：李俊贤；指导教师：吴可玲

设计说明

作品整体风格参照浮世绘的艺术形式，描绘了海浪与远处雪山的场景，在表现手法上加入了涂鸦的风格对其进行变换，对浮世绘风格名作进行二次创作。涂鸦的加入，使一些细节变得更加丰富，同时，也使整个画面变得更加有趣味性（见图1-32）。

■ 设计：曾骏杰；指导教师：吴可玲

设计说明

作品以血月为主题，再加以苍白色的树干，造成强烈的对比，使整个画面产生出一种荒诞、血腥和诡异的视觉效果（见图1-33）。

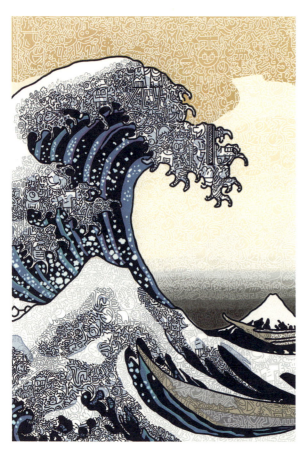

图 1-32 《致敬经典·浮世绘》 李俊贤

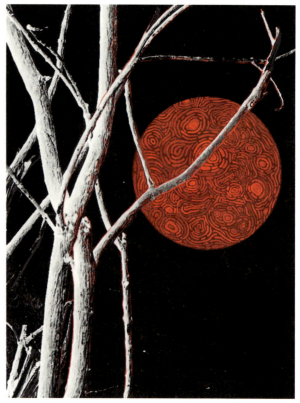

图 1-33 《血月》 曾骏杰

第 2 章 装饰语义创意

● 知识梳理

（1）装饰语义创意造型的发想以及表达方式；
（2）空间形态实验、属性转换以及表达方式；
（3）个性符号的形成以及表达方式。

● 教学目的

通过学习创意造型的发想、空间形态与属性转换等知识的学习，逐步确立个性符号，并能够将该设计理念应用到具体课题设计中；掌握装饰语义的创意方式、独特视角，能够对该领域的艺术特征和美学内涵有总体掌握，并达到个性、认知和创新思维的能力。

● 教学方法

理论讲授、艺术图片资料呈现、解读名师作品和优秀学生示范作品。

2.1 创意造型发想

2.1.1 创意元素与设计

创意元素是设计的关键，即对点、线、面元素以及视觉心理上的运用，主要培养学生观察、体验和再造的能力。通过对点、线、面、色彩、情感和空间等不同创意元素的提炼、分析与组织设计，提升学生的视觉抽象思维能力、色彩构成能力及综合设计创造力。

1. 点元素

点是艺术设计中最小的单位，具有凝聚和吸引视线的功能。点的

移动轨迹形成线，是线最重要的构成元素。点的集合形成面，平面中的点具有大小、方向和形态的各种差异。不同形状的点可以组成变化无穷的图形，它的形式丰富多样，可以是规则的、不规则的、自由的、具象的、抽象的……

例如，以点为元素，创作主题为鱼的作品。具体采用扁平风的画法，鱼群围绕中心的太阳来构图。鱼有规律的游动给人舒缓与平静的感觉。鱼的身上不同色彩的碰撞让画面更有趣（见图2-1）。点元素在装饰语义设计中具有以下特性。

（1）点的密集能使视觉集中，具有强烈的凝聚力；

（2）点相互交错时，能产生新的空间，增加层次感；

（3）点按一定方向的排列，能表达出形体的结构，并且具有形的指向作用。

图 2-1　吴敏绮作品

2. 线元素

线是点移动的轨迹，点是线的起点和终点。几何学概念中的线有长度、方向和位置，但没有宽度和厚度；艺术设计中的线可以表达不同的形态和情感。

在艺术设计中，线条能产生一种视觉联想和心理联想，它比其他造型元素更容易产生互动。马风林老师认为："线是凝练的装饰语言，人类自古就知道从自然中寻求美，随着经验的积累，人类在加工制造美的物象时，渐渐发现了线的功能。线既是对自然物形的提炼概括，也是设计图形时用的标记，在使用过程中，人们认识到线是形的最后抽象物，也具装饰功能。"

在现代生活中，线条在服装设计、广告设计、工业产品设计、建筑设计和公共艺术设计等领域，起着非常重要的作用。法国美学家德卢西奥认为："线条是现代生活的命脉，是时代的特色。例如，在建筑设计中的线条代表建筑的结构和尺寸、比例（见图2-2）；在工业产品中追求流畅、简洁的风格；广告中的标志、图形运用纯粹的语言来传达视觉。"线元素在装饰语义设计中具有以下特性。

1）线的分类和性格

直线：两点之间最短的距离，具有阳刚、果断、明确、理性、坚定的情感特征。

曲线：由方向不断变化的点而形成，具有柔和、丰富、优雅、感性、含蓄的情感特征。

图 2-2　米拉公寓　高迪　西班牙

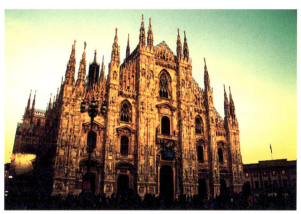
图 2-3　米兰大教堂　伯鲁诺列斯基　意大利

2）线的方向

直线的方向主要表现为垂直、水平和倾斜三种形式。垂直的线条给人严肃、向上和高大的感受，让人联想到灯塔、钟楼、建筑和树木等。

水平方向的线条给人以开阔、释放和平稳的感受，让人联想到地平线、海面等。

倾斜方向的线条给人以开阔、释放和平稳的感受，让人联想到灯塔、钟楼、建筑和树木等。如 11 世纪下半叶在法国兴起的哥特式教堂，特点是修长入云的立柱形成垂直向上的尖塔，给人以升腾的感觉和无限接近上帝的启示，其代表作是德国科隆大教堂、米兰大教堂（见图 2-3）。

3）古代用线造型范例

如元代永乐宫壁画（见图 2-4），位于山西芮城的永乐宫（又名大纯阳万寿宫），整个壁画共有 1000 平方米，分别画在无极殿、三清殿、纯阳殿和重阳殿里。它继承唐、宋以来优秀的绘画技法，又融会了元代的绘画特点；人物按对称仪仗形式排列；画面气势恢宏、场面浩大，人物衣饰富于变化而线条流畅精美；最突出的特点是运用"铁线描"的形式（铁线描产生于魏晋隋唐，线条外形状如铁丝表现硬质布料重要技法）。

3. 面元素

面是由点和线在不同方向上的排列和扩散而形成的，是构成视觉形象的基本元素。面具有大小、形状、色彩和肌理等基本形态特点，面包括三角形、正方形、长方形、圆形和有机形等多种基本类型（见图 2-5）；面具有分离、相遇（也称相切）、透叠、相融（也称联合）

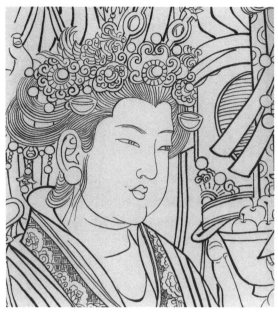
图 2-4 元代 永乐宫壁画

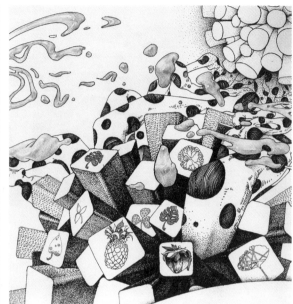
图 2-5 颜萌作品

等特点，运用不同的构成方式，形成的形态也各不相同。面元素在装饰语义中具有以下特性。

（1）线的密集排列可以产生面，通过线的虚实变化，可以构成各种形态的面；

（2）面与面相互透叠时，能产生新的形状，从而使形象变得丰富；

（3）在平面上施以一定的压力，能产生曲面；平面具有平稳、坚毅的特征，曲面具有律动、柔和的特征，两种形态的面形成强烈的反差。

2.1.2 变化方式与设计

1. 简化

"简化"指根据形象的特征，去掉烦琐部分，保留形象的主要结构和特点，是一种减法的变化方式。

例如，作品采用简洁的几何线条和写实的花卉图形相结合，两种风格的搭配产生了新的视觉效果。画面强调对比与调和，整体简洁生动，点、线、面结合有序，整体画面富有独创性和艺术性（见图 2-6）。

2. 丰富

"丰富"指根据形象的特点，去掉烦琐部分，保留主要特征，并添加适合的设计元素，使形象更加丰满，是一种加法的变化方式。

图 2-6 《堇》 王浩豫

例如,作品以风景为主题,采用黑、白、灰色调,用古建筑、花卉、鱼、鹤、水波和灯笼作为主要元素,整体丰富而统一。用曲线塑造古建筑的外轮廓,内部用细密的排线刻画纹理,细节丰富;对建筑物采用俯视和仰视,以增加画面的空间感;流动的水波纹加强了各个事物之间的联系性,体现了世间万物的相生相克(见图2-7)。

3. 夸张

"夸张"指运用丰富的想象与变形的手法夸大或缩小形象有特征的部分,从而达到独特的视觉效果的一种变化方式。

例如,作品以鹅为主体,运用夸张的表现手法,将画面背景分为三个板块进行切割,以不同的绘画风格组成画面,体现鹅可爱和趣味性的形象(见图 2-8)。

图 2-7 邢晨晨作品

图 2-8　刘虹杉作品

4. 抽象

"抽象"指根据形象的神态、动态和神韵等对其进行艺术化处理，从而达到强烈的视觉效果的一种变化方式。

例如，作品以植物为主要创作元素，结合动物、建筑和气候等元素，运用抽象的表现手法，使得画面生机勃勃。整体构图结合了太极图形，使画面静中有动、动中有静，突出了创作主题（见图 2-9）。

5. 概括

"概括"指根据画面内容的需要对所表现的客观物象进行主观化提炼，使形象简练、纯粹和突出的一种变化方式。

图 2-9 《生机勃勃》 文征宇

例如,作品以荷叶作为创作元素,利用荷叶形状宽大的特征来组织整张画面,运用重叠的方法来确立构图形式。背景用黑色衬托鲜嫩的荷叶,突出荷花出淤泥而不染的品格。荷叶中的一抹艳色,不仅提升了画面整体层次,而且还增添了少许生活气息(见图 2-10)。

6. 巧合

"巧合"指通过想象,把不同时间和空间的形象巧妙地组合到一个画面,并且不受客观规律的限制,是一种浪漫主义的表现手法。

例如,作品将人物的发型、头饰与花卉巧妙地融合在一起,背景选用祥和的云、静谧的山和美丽的花,使整个画面和谐而统一,传达了一种美好和吉祥的寓意(见图 2-11)。

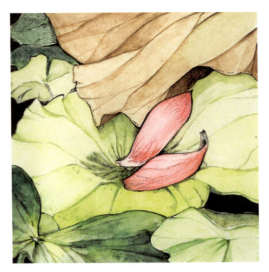

图 2-10　戴思敏作品

7. 摹拟

"摹拟"指根据画面的形象，借用其他形象的特点，使两者融合为一体，其形象不再是单一的，它还具有其他物象的特征，是一种理想化的表现手法。

例如，作品灵感来自森林中的精灵，画面运用黑白两色，云纹摹拟花卉元素，采用具有装饰意味的线条进行形象塑造。精灵的发饰源于对森林的想象，通过这些"想象"展示精灵的灵动感（见图 2-12）。

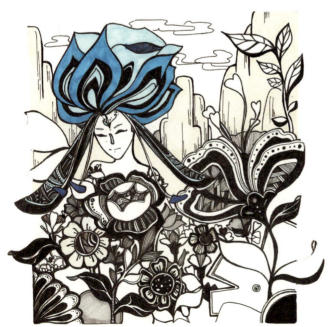

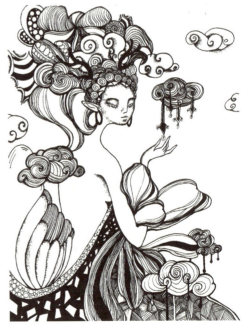

图 2-11　袁铭作品　　　　　　　　图 2-12　苏梦圆作品

2.2 个性符号设定

"个性"一词源自拉丁语 Personal，指一个人的整个精神面貌，即具有一定倾向性的心理特征的总和。在装饰语义中，个性是指创作者在理解和表达的过程中强调个人对装饰的独特理解和表现方式，它在装饰语言、构图形式和表现手法上都具有个人的符号和印记。

2.2.1 个性符号的形成

符号学中的"符号"目的是表达意义，英国菲利普·威尔金森曾说："符号向我们传递的是一种可以瞬间知觉检索的简单信息，象征……是一种视觉的图像，或是表现某一思想的符号。"个性符号包括传递信息、表达意义和个人特色等，在装饰语义中，运用个性符号的作品，能让人产生与众不同、令人遐想的感觉。

个性符号的形成，有时是突发奇想产生的灵感，但更多的是需要不断地进行研究和探索。例如，西班牙超现实主义大师胡安·米罗的作品，早期尝试过野兽派、立体派和达达派的表现手法，从自然界、生活和内心情感中不断挖掘和探索，最终创作出以太阳、月亮、星星和人物等为元素，具有个性符号的超现实主义作品（见图 2-13、图 2-14、图 2-15）。

图 2-13 《静物和鞋》 米罗 西班牙

图 2-14 《荷兰室内景一号》 米罗 西班牙

图 2-15 《蜗牛的轨迹》 米罗 西班牙

2.2.2 个性符号的表达

1. 性格

"性格"也称为个性,是个体独有的并与其他个体区别开来的整体特性,即具有一定倾向性的、稳定的、本质的人格差异。在装饰语义设计中,由于每个人的性格差异,最终呈现的风格也千差万别,有的是细腻的,有的是粗犷的,有的是稚拙的……

如图2-16所示,作品画面采用了环绕式构图,由植物铃兰包围着百合,从中孕育出人类,人类的躯壳中孕育出昆虫,昆虫又生出绚烂的花,如此周而复始,体现了自然界的循环,同时中性偏冷的色调引人深思,与观众建立起情感上的联系。作品画面精雅、细节刻画生动,凸显了内在心境的表达。

图 2-16　燕美辰作品

2. 情绪

情绪是情感表达的一种方式，包括喜、怒、哀、乐。情绪一般有两种表达形式。

一种形式是直线型的，给人以直接的、纯粹的和端庄的视觉感受，例如，下面这个作品取材自卡尔维诺《看不见的城市》中的多罗泰亚，画面中四条河流将多罗泰亚分割成九个区，拥挤的房屋和人群、随处可见的彩旗车轮体现了城市的繁华。以简笔画的方式与卡尔维诺进行对话，使人感到明了，具有趣味性（见图2-17）。

图 2-17　周渝湘作品

另一种形式是曲线型的，给人以间接的、联想的和抽象的视觉感受，例如，图 2-18 参考《神奈川冲浪里》中对海浪的描绘方式，运用点、线、面的元素，通过黑、白、灰将视觉中心集中在海洋的奇妙生物上，以朴素、纯净的对比来展现画面。眼睛作为艺术符号有着丰富的含义，代表着神秘、超自然力量和魔法。因此画面将未知的海洋生物象征为眼睛，具有故事性，仿佛未知的生命从某处收获了珍贵的宝物，它们团结、充满活力，带着意外收获的宝物在波涛汹涌的海浪中庆祝、狂欢（见图 2-18）。

3. 符号

每个学生都有对物体的感知与思维能力，符号是开拓创造性思维能力和创新的关键，也是形成独特艺术风格的开始，它具有原创性、差异性和识别性的特点。

符号的形成需要长期的训练和积累，除了培养学生观察、理解和表现能力外，更重要的是发掘、引导每个人独特的个性，让学生能进入自我状态，从而形成自己的个人符号。符号的训练主要分为两个阶段，以下面的设计案例进行说明。

1）第一阶段：涂鸦式训练

见图 2-19。

2）第二阶段：系列化训练

系列（1）：采用插画的形式创造出"怪物"形象，用彩色的点做背景渐变，红、绿、蓝等色彩相间，呈现一种绚烂星空的氛围，怪物在其中漂浮、弥漫，表现出无尽的童趣（见图 2-20）。

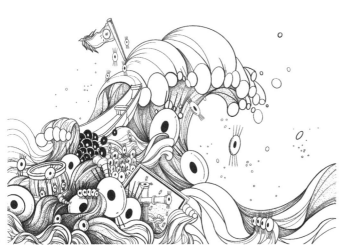

图 2-18 《幻想海洋世界》 张晓婷

图 2-19 王也旖作品

36　装饰语义

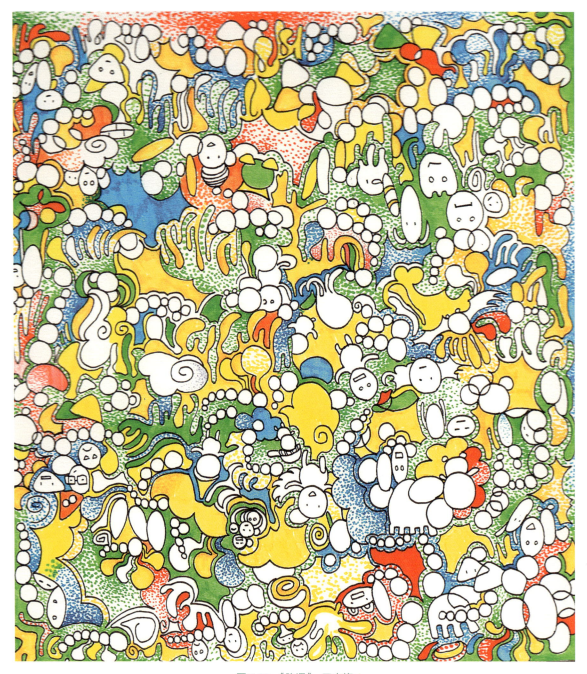

图 2-20 《弥漫》 王也旖

系列（2）：画面将"怪物"表情、外形丰富起来，借用马卡龙色彩的红、蓝、黄等，营造一种涂鸦的感觉，同时线条有疏有密、有粗有细，增加变化与动感，又和空白产生对比，传达出怪物世界的自由（见图 2-21）。

图 2-21 《迷宫》 王也旎

系列（3）：将"怪物"放大，放置在类似现实的生活场景中，整幅画全部由块面切分，呈现出"怪物"在田园玩耍的场景，浅浅的蓝色衬托心情的放松，体现怪物世界的和谐与融洽（见图 2-22）。

系列（4）：在五颜六色的画面中，"怪物"在躲闪，像在捉迷藏。画面中有密集的圆点、穿插的线、彩色的面，综合了点、线、面的技法，总体画面色彩绚烂，营造出在童话中游戏的氛围（见图 2-23）。

图 2-22 《花丛》 王也旎

图 2-23 《游戏》 王也旖

2.3 空间形态实验

2.3.1 空间与构图的关系

"空间"是指具体事物的组成部分,是运动的表现形式,是一种被人感知但很抽象的形态。空间本身是虚无的,但可以向四面八方延伸。装饰语义中的空间指的是二维平面空间,是受限制的空间。

英国雕塑家亨利·摩尔认为:"形体是受空间包围的,这种空间紧密地接触形体、挤压形体,或者联合各种空间关系,或者对立于各种空间关系,在这种情况下,往往给人视觉上造成某种艺术效果。"由此可见,构图需要利用空间安排画面,空间需要构图才能呈现可感知的形体,两者要相互依存、合理安排,才能给人带来不同的视觉享受(见图 2-24)。

"构图"广义上指形象对空间占有的状况,狭义上指有目的地构建画面。构图是构成装饰画面的骨架、标尺,也是架构创作者与观众之间情感的桥梁。

1. 平面构图

"平面构图"指不强调画面的透视性,着重于二维空间即平面化

图 2-24　郭之慧作品

图 2-25　尹紫涵作品

表现的构图，强调在平面空间里的位置、布局，所有的形象统一在一个画面中。南齐谢赫在《古画品录》里提出"经营位置"、东晋顾恺之称章法为"置陈布势"等，都是指把创作者的立意加以安排布局即平面构图，注重画面的上下左右布局。

例如，作品沿用了美索美洲的风格，运用对称布局，将人物、植物、景色相融合。画面中间是穿戴着当时妇女服饰线条构成的人物，她们后方是阿兹特克式的金字塔，画面整体追求稳中求变的视觉效果（见图 2-25）。

2. 立体构图

"立体构图"指在平面空间里，强调画面的透视性，在画面的布局中没有固定的视点，前后造型互不遮挡、无限延伸，画面上的人物或景物井然有序，尽收眼底。

立体构图是平面构图的升华和延续，比平面构图更为连贯、生动。西方绘画十分注重立体构图，严格按照物体在空间中的大小、远近比例描绘形象与形象之间的关系；东方绘画注重意境的表现，画面多采用多种透视的构图方法，既有近景、中景又有远景，每个景都在独立的空间内，但所有的景又统一在整体空间内（见图 2-26）。

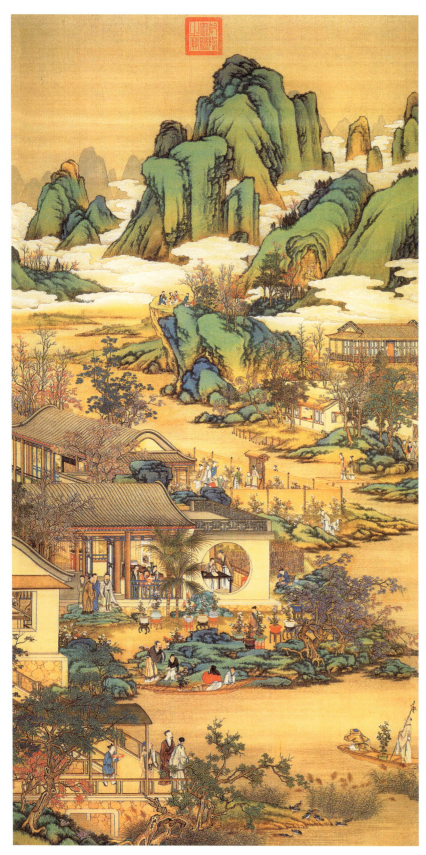

图 2-26 清 郎世宁作品

3. 适形构图

"适形构图"指根据需要把形象限制在一定形状的空间内的一种构图形式。适形构图从外形上可分为：几何形构图、自然形构图和有机形构图三种，几何形构图又分为：圆形构图、方形构图、三角形构图、菱形构图、椭圆形构图和梯形构图等；自然形构图是指根据现实中形象的造型，使外形轮廓与内在形内容融为一体的构图，例如，荷花形构图、云纹形构图等；有机形构图与前两种相比，比较自由、生动，不受任何形的制约（见图2-27）。

4. 散点构图

"散点构图"指打破自然界中物体客观存在的时间和空间限制，主观地按自己的方式构成装饰画面的一种构图形式。

如图2-28所示，作品借鉴了皮影的表现手法，将东方艺术与西方形象相结合。主体人物爱丽丝做部分分解，表达了她在梦游仙境时的奇幻感，既丰富了画面的内容，同时也增强了画面的艺术性。著名的漆画家乔十光先生在《试论装饰绘画的构图》中指出："装饰绘画在构图上，往往打破了时间和空间的限制，运用了以大观小的散点透视构图以及蒙太奇式的自由组合构图法。"

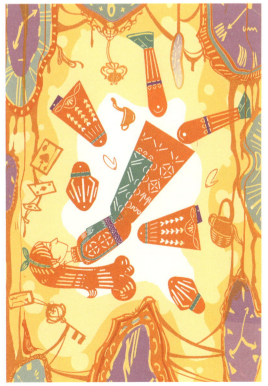

图2-27　杨绮雯作品　　　　　　　　　　图2-28　崔钥作品

2.3.2 空间的设计表达

1. 分割表达

"分割"指利用空间关系对构图进行有目的的打散、划分,然后重组成一个新的画面。"分割表达"是一个从整体到个体,个体到整体的过程,也是一个锐变的过程。如图2-29所示,作品画面被分割成多个块面,每个小块面的构成元素都不相同,组合起来是一只水母。块面的形式,使这只水母更添灵动,更加深了水母飘逸的形象。块面的组合,也像是碰撞在一起一样,暗含别样的韵味。

分割一般分为黄金分割、自由分割和分割重组。运用分割时,需要对画面的构图有总体把握,如果分割得太多,容易产生支离破碎的感觉。

图 2-29 何洁作品

2. 矛盾空间表达

"矛盾空间"指形态的结构、空间关系不合乎常理、充满矛盾和非现实。矛盾空间在现实生活中根本不存在,只有在平面中才可能表达出来,是一种借助我们的视觉错觉表达的手法。在装饰语义中运用矛盾空间来表达,目的是使画面充满奇特与幻想、幽默与诙谐,让观众从中得到情趣和思考,荷兰画家埃舍尔、比利时超现实画家马格里特和日本平面设计大师福田繁雄,他们常常在作品中运用矛盾的表现手法,从而使人产生新奇、梦幻的视觉感受。

如图2-30所示,作品将埃舍尔的画作解构并穿插树木作为画面主体,运用暗色系作为主色,形成画面的压迫感,吸引观者视线。其背景是将慕夏的花卉蒸汽朋克化,形成植物生命与机械齿轮的冲突美感。该作品思辨了自然花卉生命的多种可能,具有较强的视觉冲击力。

图 2-30 黄泽瀚作品

3. 透叠表达

"透叠"指利用形体与形体之间的空间关系相互交错、重叠，产生一种新的形象的设计表达方式。透叠表达的特点是形象层层叠起、虚虚实实，前后紧密相连，丰富和充实了画面的表现力，同时加强了整体的时空感和神秘感（见图2-31）。

图2-31 《心之行》吴可玲

2.4 属性转换架构

2.4.1 属性转换的思维

在现实生活中，所有的事物都是按照一定的生长规律和演变规律相互联系的，如时间的流逝、水的潮起潮落、年轮的增长等。在装饰语义中，想象可以遨游现实世界，并可以人为地把现实变为非现实，把合乎逻辑的变成非常规的，从而整合为一体，成为一种新的创新思维，如植物变成机器零件、蝴蝶变成人、花卉变成动物……不同的物质属性根据主题的需要，将互不相连的因素组合到一起，并相互融合、转换，使画面具有在虚幻中求真实，在合理中求不合理，达到新的视觉形式和意境。

例如，作者把原本不相干的树与电子相结合，采用了斜线式的构图。树间穿插着宇航员的不同形态，他们或在探索，或在看书，使画面充满意趣。树的末端纹路与电子板纹路进行同构，隐喻着后来的生命或许会变得以电子的形态存在（见图2-32）。

2.4.2 属性转换的表达

"转换"指改变、改换,从一种物体的形式变成另一种物体的形式。例如,原本属性是木的物体,通过想象,转换成金属质感的物体。属性转换主要有三种常用方式。

1. 同形转换

"同形转换"指利用形之间外在的联系,相互交叉运用的一种设计方法。

如图 2-33 所示,作品主题为动物,通过想象将灵动的水母和少女结合起来,描绘了水母的触须在深海中发光的样子,在视觉和内涵上具有美好的感受。

2. 异形转换

"异形转换"指利用不同形之间的某种联系,相互转换的一种设计方法(见图 2-34)。

图 2-32 李其远作品

图 2-33 苏梦圆作品

第2章 装饰语义创意　45

图 2-34　郑晨阳作品

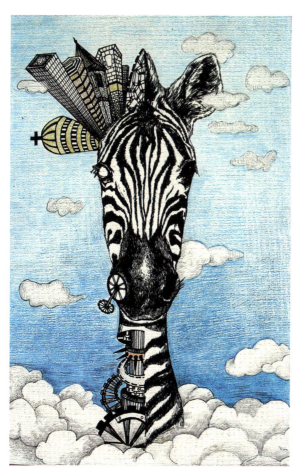

图 2-35　王月作品

3. 质感转换

"质感转换"指利用形的质感相互转换的一种设计方法。转换的目的是使人在视觉上产生混淆，从而产生虚幻的、离奇的和新颖的视觉感受（见图 2-35）。

2.5　装饰语义的创意训练

2.5.1　名师作品赏析

● 学习要点

（1）搜集中外名师的经典作品，并解读装饰语义作品的创作背景、思想内涵和审美特征；

（2）借鉴中外名师作品中的创作元素，掌握装饰语义的特定表现技巧和使用方法；

（3）学习中外名师作品中的概括提炼方式，并能够将该设计方法应用到生活中。

草间弥生

日本前卫艺术家、作家、装置与行为艺术家和时尚设计师。早年就喜欢用高纯度对比的圆点加上镜子作为创作的符号放置在墙面、地板、物品及人物身上，让人仿佛置身在一个草间弥生式的魔幻空间，作品中无穷无尽的圆点和条纹冲击着人的视觉，观众无法确定是真实还是幻境。

其代表作有《那克索斯的花园》《无限之梦》（见图 2-36）、《无限的爱》，装置系列作品《南瓜》（见图 2-37）、《镜室》，小说《中央公园的毛地黄》《沼地迷失》和自传《无限的网》等。在她的成名作《无限的爱》中，利用灯光、镜子和水面无限反射，狭小的空间反射出无数的圆点，飘忽在空中，既朦胧又神奇，让人产生心理恐惧和视觉迷幻。

埃舍尔

1898 出生于荷兰北部，图形艺术家，他的画对现代美术的构成和变形探索产生了很

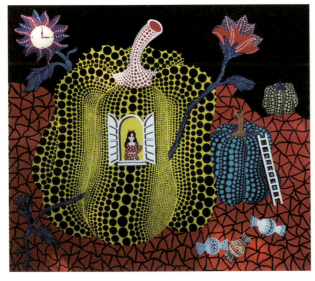

图 2-36 《无限之梦》 草间弥生 日本

图 2-37 《南瓜》（局部） 草间弥生 日本

大影响。埃舍尔早年进入哈勒姆建筑装饰艺术专科学校学习版画，他从非欧几里得几何学原理中汲取精髓，常常用平面几何和射影几何的结构作为创作构件，运用悖论、幻觉体现出不同形态间的矛盾空间关系，形成了他独特的、魔幻的和戏谑的艺术风格。

其代表作有《画手》《凸与凹》《圆极限》《深度》《星》（见图 2-38）、《上和下》（见图 2-39）、套色版画《红蚁》（见图 2-40）等。在《鱼与鸟》作品中，他以夸张变形的装饰形式和同构异质的手法，相互交错形成虚实空间，让人仿佛置身在一个虚幻空间（见图 2-41）。

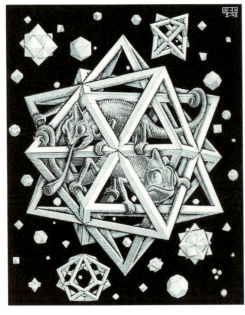

图 2-38 《星》 埃舍尔 荷兰

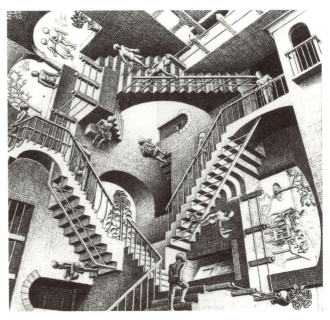

图 2-39 《上和下》 埃舍尔 荷兰

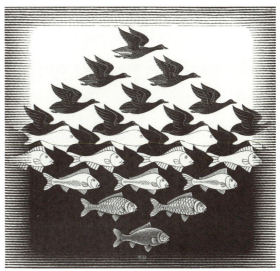

图 2-40 《红蚁》 埃舍尔 荷兰　　图 2-41 《鱼与鸟》 埃舍尔 荷兰

2.5.2 专业课题训练

1. 课题内容——创意元素训练：点

课题时间：8 课时

● 作业要求

（1）从自然界和生活中寻找点的形态，充分了解点的不同形状、姿态和表情；

（2）运用点的不同表现方式进行装饰设计，画面具有强烈的节奏感、韵律美感；

（3）尺寸：20cm×20cm 以上（黑白、色彩不限）。

● 训练目标

（1）掌握点的多种表达方式；

（2）掌握点的情感表达；

（3）通过对创意元素点的理解，掌握适合的装饰手法，使学生的个性符号能融入装饰语言中，实现对装饰的自我表现和再创造。

■ 设计：蔡珺芝；指导教师：吴可玲

设计说明

作品以点为设计元素，蓝绿色底色和黑色、红色形成对比，造成视觉冲突。主体形象为戴凤冠的花旦，左半部分画面为粒子消散效果，表达中国传统戏曲如果不宣传不保护的话会逐渐消散。而背景漂浮的细胞图案则代表传统戏曲的内核是经久不衰、难以磨灭的，同时大点和小点的结合形成了视觉平衡（见图 2-42）。

图 2-42　蔡珺芝作品　　　　　　　　　　　图 2-43　谭雅心作品

■ 设计：谭雅心；指导教师：吴可玲

设计说明

作品以生命为主题，采用幻想的表现手法，从飞蛾扑火和星轨这两个日常可见的现象来进行表达。飞蛾迎火而飞，这是它们向着光明的习性和生命力的体现，向往着光明的生命像星星一样闪闪发光，无数的飞蛾追火光而行，像是天上运动的星轨，以一团火焰为中心飞舞，最后化为星轨环绕于周围。从中发散的蓝绿色光线为画面增添绮丽色彩，与黑色背景产生强烈对比，更凸显视觉中心（见图 2-43）。

■ 设计：吴少艺；指导教师：吴可玲

设计说明

作品以银河系为主题，这里的星球都是由某一种神奇的植物组成。其描绘了最小的星球——蘑菇星球，这里的蘑菇形态各异，颜色各异，大小不同，像聚集的"点"，覆盖了整个星球，来自异世界的冒险者在此登陆，她的通信工具记录了此刻情景（见图 2-44）。

图 2-44 吴少艺作品

- 设计：崔玥；指导教师：吴可玲

设计说明

作品灵感来自海洋中的鱼群，以及古时节日盛会街上打的火花，将两个毫不相关的事物结合，描绘了鱼儿从火红灼热的火花中游出的景象。红色为画面主色调，富有感染力，同时运用色彩构成原理把握了画面的对比和调和，在鱼儿身上点缀鲜亮的青色，使画面变得更有意趣，增强了整体的艺术性和装饰性，采用对角线构图，充分衬托出主题形象（见图 2-45）。

图 2-45 《鱼火》 崔钥

■ 设计：邓雨轩；指导教师：吴可玲

设计说明

作品采用的元素是蔷薇与海鸥，画面具有动态感和流动性。色彩运用高饱和的对比色，具有强烈的视觉效果，表达了生命脆弱又坚韧的一种感觉（见图 2-46）。

图 2-46　邓雨轩作品

■ 设计：蔡珺芝；指导教师：吴可玲

设计说明

作品描绘了丰富的海底世界。画面上半部分以宽阔的海底景色为背景，下半部分以鲸骨和海底万物为主体，构图上形成疏密和大小对比。主体上鲸骨与蓬勃万物形成对比，体现出生命循环的感觉，整体色彩明亮，充满万物生长的希望（见图 2-47）。

2. 课题内容——创意元素训练：线

课题时间：8 课时

● 作业要求

（1）从自然界和日常生活中寻找灵感，充分理解线的三种基本表达形式（垂直、水平、倾斜）；

（2）运用线的不同表现方式进行装饰设计，画面具有条理性、节奏感和视觉美感；

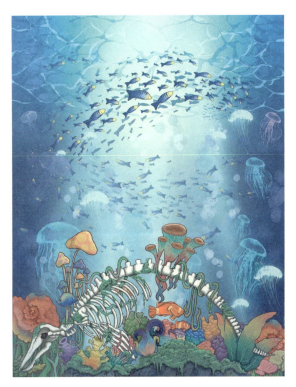

图 2-47 《一鲸落而万物生》 蔡珺芝

（3）尺寸：20cm×20cm 以上（黑白、色彩不限）。

● 训练目标

（1）掌握线的不同表达方式；

（2）掌握线的情感表达；

（3）通过对创意元素线的理解，掌握适合的装饰手法，使学生能熟练驾驭线的装饰语言，实现对装饰的再认识与自我表现。

■ 设计：杨惠茗；指导教师：吴可玲

设计说明

作品以线元素为主，描绘明月山川中，仙兽现形自在休憩的场景。云雾萦绕、孤星点缀，烘托神话中仙气朦胧的氛围。黑、白、灰间相互衬托，带给观者宁静的心理感受（见图 2-48）。

■ 设计：吴敏绮；指导教师：吴可玲

设计说明

作品以线为元素，鱼为主题，并采用细腻密集的线条表达出流动感。画面和鱼呈近距离，因此鱼的细节纹路更清晰，背景采用暗沉的颜色突出主体；作品中的小女孩与星光让画面更加可爱和明亮，表达了梦境般的感觉（见图 2-49）。

■ 设计：郑佩俣；指导教师：吴可玲

设计说明

作品灵感来自飘落的枫叶，以淡蓝色为基调，采用线描的形式，描绘枫叶飘落在水面的场景，展现出线的飘逸、灵动（见图 2-50）。

■ 设计：陈芊含；指导教师：吴可玲

设计说明

作品以线元素为主，描绘了在末日背景下，世界上的一切都发生了变异，人类无法正常生存、生产，于是产生了一批机械人，机械姬 Vicky 是本次的主角。"线"是 Vicky 的视

图 2-48 杨惠茗作品

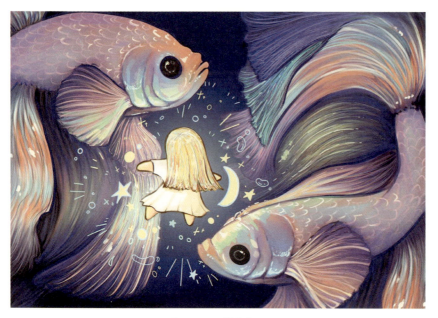

图 2-49　吴敏绮作品

图 2-50　《秋》　郑佩俣

角，机械姬的视角里世界是黑白的，而黑白在这个彩色的世界是如此的奇特，一棵棵高耸的树就是"线"（见图2-51）。

■ 设计：康展彰；指导教师：吴可玲

设计说明

作品以线元素为主，描绘了一碗牛肉面飘香四溢的场景。其借鉴了《神奈川冲浪里》等经典浮世绘作品，表现了面条的香气在味蕾中如潮水般喷薄而出，家乡的美味中蕴含的是数不尽的乡愁（见图2-52）。

图2-51　陈芊含作品

图2-52　康展彰作品

■ 设计：吴少艺；指导教师：吴可玲

设计说明

作品以跳动的心脏为灵感，心脏的血管抽象成错综复杂的线，隐喻着人生神秘的生命活动。渐色线条蕴含着生命力、情感和命运，它们似生命之源，既缠绕、束缚着我们，又守护着我们。相由心生、境由心转，是否能理清、操纵这些错综复杂的线，我们的人生又该何去何从？该作品引发大家对生命的思考（见图2-53）。

图 2-53　吴少艺作品

3. 课题内容——创意元素训练：面

课题时间：8 课时

● 作业要求

（1）从自然界和日常生活中寻找灵感，充分理解面的各种表达形式；

（2）运用面的不同表现方式进行装饰设计，画面具有简洁、层次和现代视觉美感；

（3）尺寸：20cm×20cm 以上（黑白、色彩不限）。

● 训练目标

（1）掌握面的不同内涵和表达方式；

（2）掌握面的技巧表达；

（3）通过对创意元素面的理解，掌握适合的装饰手法，使学生能掌握简洁、纯粹而赋有内涵的装饰语言。

■ 设计：蒋双仪；指导教师：吴可玲

设计说明

作品以衣着华丽、姿态曼妙的年轻女子为主题，其蓬松的秀发末端相连着澎湃翻涌的海浪，采用高饱和度背景来烘托以黑白为主的形象，渐变使发尾细节得以凸显。对于作品中的女性，作者采用了夸张的方法，使曼妙的姿态得以彰显，意在展现女性的自信、强大、热情与魅力（见图 2-54）。

图 2-54　蒋双仪作品

■ 设计：方飞燕；指导教师：吴可玲

设计说明

作品以人物为主题，采用面的渐变构成方式进行表达。以黑、白、灰为主，刻画了人物的神情与衣着，特征表现明确。墨镜、风衣、扇子的渐变，体现了人物潇洒随性的性格特性（见图 2-55）。

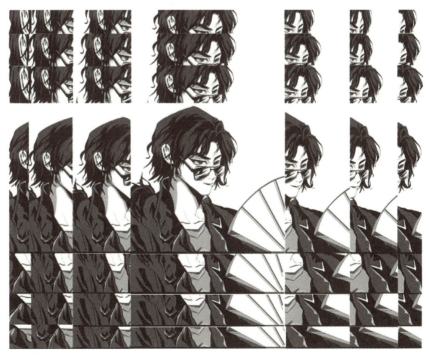

图 2-55　方飞燕作品

■ 设计：朱星语；指导教师：吴可玲

设计说明

作品以幻想中的宇宙城市为灵感，通过点、线、面的组合，构成了幻想城市的建筑与交通工具的场景。通过建筑中大量运用面的外形、交通工具特殊的部件，以及建筑与背景星空的颜色碰撞，强调了幻想的主题（见图 2-56）。

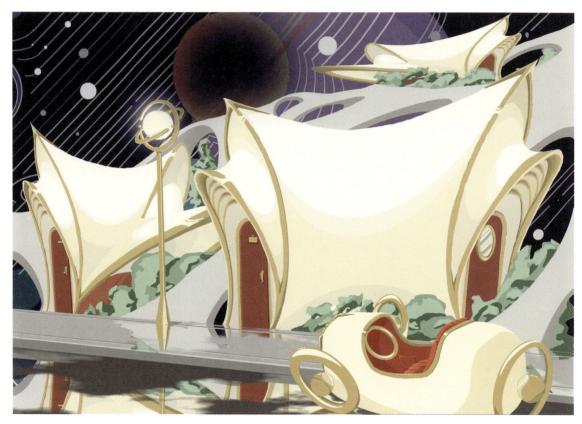

图 2-56 《幻想城》 朱星语

■ 设计：宋希雅；指导教师：吴可玲

设计说明

作品以窗为主题，探究面的构成方式。采用童趣风格，以多个内外开合角度不同的窗为骨架结构，内置富有想象力的多组意向，包括游乐场和数个纸片人。整体色调呈蓝绿色，与橘色光晕构成对比，使画面在灵动的同时保持平衡。内外空间叠加状的窗，营造了空间的氛围感，纸片人的情绪引发人们思考所处空间的边界感（见图 2-57）。

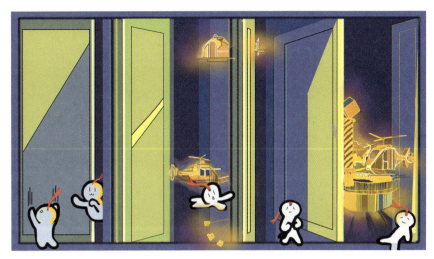

图 2-57 宋希雅作品

■ 设计：燕美辰；指导教师：吴可玲

设计说明

作品以鸽子小姐为主题，画面运用黑白对比凸显中心，两侧与背后皆刻画了舞台幕布，鸽子小姐手捧红酒，憨态可掬的样子使人想到现实中的鸽子，让人心生愉悦（见图 2-58）。

■ 设计：燕美辰；指导教师：吴可玲

设计说明

作品采用环形构图，利用中间光源吸引人的视线，形成视觉中心。整体是一个水球包围着一艘船，船身高昂，无边的浪潮也拦不住小小的船，船经之处无论是风浪还是晴朗的天空皆为风景（见图 2-59）。

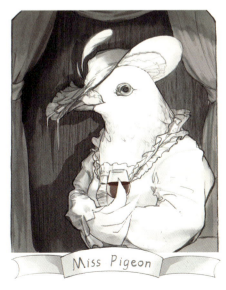

图 2-58 燕美辰作品（1）　　　　图 2-59 燕美辰作品（2）

4. 课题内容——空间的设计表达训练：矛盾空间的系列化

课题时间：40课时

● 作业要求

（1）充分了解矛盾空间系列化的概念与表现方法；

（2）选择自己喜爱的题材，运用矛盾空间系列化方法进行表现，画面具有个人符号特色，在风格、形象和题材上相互协调、呼应；

（3）尺寸：20cm×20cm以上，四幅装饰语义作品（黑白、色彩不限）。

● 训练目标

（1）掌握矛盾空间的表达方式；

（2）掌握矛盾空间的技巧表达；

（3）通过对矛盾空间的理解，掌握适合的装饰手法，使学生能掌握简洁、纯粹而赋有内涵的装饰语言。

■ 设计：郭秀一；指导教师：吴可玲

设计说明（表达1）

作品以自然景观为主题，加入嵌套的几何元素，植物与几何体相互遮挡，营造出丰富的空间层次（见图2-60）。

设计特点

运用对比手法放大画面中的冲突，嵌套的几何体留白处理，背景的植物采用版画风格，两种形式的碰撞与元素的交叉赋予画面突破平面，转向立体。

图2-60　郭秀一作品（1）

设计说明（表达2）

作品以花朵与几何图形为主题，在画面中央的圆形中表达内容，平面图形之下用交叠的几何体表现空间。背景为彩色，主体物做黑白处理（见图2-61）。

设计特点

作品用平面与立体两种几何图形创造了一个矛盾的空间，暗调的彩色背景与黑白的主体物形成对比，突出画面中心。

设计说明（表达3）

作品以一个幻想中的场景为主题，采用建筑、石像与几何形体元素。建筑作为背景置于画面右侧，其他元素和构成形式相互穿插与遮挡（见图2-62）。

设计特点

对角线构图增强画面的视觉冲击力，相互嵌套的几何体在建筑与漂浮的石像中穿插，低饱和的绿色与紫色构成色彩对比，构成梦境般的场景。

设计说明（表达4）

作品以矛盾空间为主题，运用白鸽、云朵、钟表和几何形体元素，描绘出一个在现实空间中不成立而在二维空间中成立的创意图形（见图2-63）。

设计特点

作品用简洁的线条与不同深度的灰色块搭建空间，整体用暗灰色，突出视觉中心即白鸽与云朵，在

图2-61　郭秀一作品（2）

图2-62　郭秀一作品（3）

图2-63　郭秀一作品（4）

构建的矛盾空间中相互穿插，增添了画面的奇幻感。

5. 课题内容——空间的设计表达训练：分割空间的系列化

课题时间：40 课时

● 作业要求

（1）充分了解分割空间系列化的概念与表现方法；

（2）选择自己喜爱的题材，运用分割空间系列化方法进行表现，画面具有个人符号特色，在风格、形象和题材上相互协调、呼应；

（3）尺寸：20cm×20cm 以上，四幅装饰语义作品（黑白、色彩不限）。

● 训练目标

（1）掌握分割空间的表达方式；

（2）掌握分割空间的技巧表达；

（3）通过对分割空间的理解，掌握适合的装饰手法，使学生能掌握简洁、纯粹而赋有内涵的装饰语言。

■ 设计：龙思颖；指导教师教师：吴可玲

设计说明（表达1）

作品以做回自己为主题，把矛盾冲突以及角色挣扎的心理状态作为核心。整体画面采用黑白色调，试图营造出压抑的氛围。用杂志等现实素材拼接前面压抑的人物，表示这种现象仍在继续，用手绘画出打破世俗目光后的自己，表达角色希望自救的心理（见图 2-64）。

图 2-64　龙思颖作品（1）

设计特点

前面的人物用杂志等现实素材拼接而成，以此来表达现实，与后面的手绘形成对比，形成现实与理想的冲突，表达人物挣扎却仍未自救成功的心理状态。前后黑白对比突出自救成功后，角色轻松的心境以及她渴望成功的心理。用抽象的眼睛作为背景，表达了人们漠然或恶意地注视对人的伤害。

设计说明（表达2）

作品以女性希望自由为主题，画面采用混色表达讽刺的感情基调。用大树向上生长的脉络比喻历史和时间的演进，用双色蝴蝶来表达古代和现代女性普遍的自我意识状态（见图2-65）。

图2-65　龙思颖作品（2）

设计特点

用蝴蝶被蛛网束缚表达主题，以树木鲜花为辅，暗示两张组成蝴蝶的女人脸来自不同的时代背景，整体用分割的手法表现画面，以此来营造怪诞的氛围。

设计说明（表达3）

作品以分割场景为主题，选取女性头像为主体，通过分割的方式错位放置，层层渐变突出形象（见图2-66）。

图 2-66　龙思颖作品（3）

设计特点

作品围绕女性头像，选取眼睛嘴唇为主要刻画对象，用正确的五官比例放置，其他部位都错位重叠放置，以此模糊对她的整体形象认知，并用酸性的风格色调进行装饰，增加了画面的怪诞感。

第3章 装饰语义风格

- 知识梳理

 （1）装饰语义风格的传承、艺术审美以及特点；
 （2）装饰语义风格的选择以及处理方法；
 （3）装饰语义风格的形象以及视觉表现。

- 教学目的

 通过对装饰语义的设计风格、特点及审美等知识的学习和研究，能够将设计理念应用到具体课题设计中；掌握风格传承与处理形象的手法，能够对该领域的审美风格和特点有总体掌握，并提高传承、表现和创新的能力。

- 教学方法

 理论讲授、艺术图片资料呈现、解读名师作品和优秀学生示范作品。

3.1 风格传承与引导

3.1.1 风格传承的理念与意义

传统装饰艺术是人类文化遗产的重要组成部分，它不仅具有独特的风格特色，同时还具有历史文化价值、艺术审美价值和社会文化价值。因此，在教学过程中通过多种途径实现对装饰艺术风格的研究、认识和理解，并在装饰语义课程中融入当代审美理念，让传统装饰艺术风格在当代有更宽广的发展空间。

"中国风"是中国文化的典型代表,在装饰风格中具有东方特色,它是中国文化发展的象征,体现了中华民族的精神和审美旨趣,蕴涵着中华民族文化的精华。如图 3-1 所示,作品以青绿山水为主题,顶为山,底为水,中间一轮圆月,月在中央与山水的形状隐约形成阴阳两极。线勾勒山形,点以示鸟木,面描摹水清月圆,整体画面呈现出山水之境、意象之美的视觉效果。

3.1.2 风格引导的价值与内涵

"风格"源于希腊文,南朝刘勰在《文心雕龙》中指文章的风范、格局;《汉语大词典》中的"风格"指风度、品格、气魄和风采、风韵;装饰语义中的风格指作品表现出来的格调特色,不仅具有个性表现,同时还具有深刻的内涵意义。具有风格的装饰语义作品由两方面组成:一方面,将某种风格的形式融入并转化;另一方面,用抽象的装饰符号和表现手法发掘出新的表现方式和审美特色。

如图 3-2 所示,作品运用富有乌托邦感受的配色以及建筑,营造既梦幻又有赛博朋克风格的画面效果。人物是画面焦点,作品采用大透视的视角,描绘了精灵仙子坐在她操控的水球上,活泼自在地在赛博城市中畅游,表达了她对自由飘逸、丰富多彩的思想与生活的向往。

图 3-1 韩安狄作品

图 3-2 《幻想世界》 冯嘉思

3.2 风格嫁接与拓展

3.2.1 风格嫁接的语义

"嫁接"在《百科全书》中指将一种植物的枝条和另一种植物的枝干相结合,并让两种植物互相适应,最终长出一个独立植株的方法。装饰语义中的"嫁接"是指在画面中运用概括、巧合等手法进行抽象化表现的一种形式,主要在造型、色彩和风格上进行融合处理,从而达到作品具有丰富内涵的作用。

如图 3-3 所示,作品灵感来自希腊神话故事,画面借鉴了绘画大师穆夏的风格,绮丽而独特;以下坠的太阳神和被蒙蔽了双眼的达芙妮为画面主角,采用浮世绘扁平风格描绘。左上角用月桂树作为点缀,右下角的纹样象征着爱河,画面中心的圆将视觉中心集中,此外点缀许多点元素进行装饰,使得画面更加丰富。

图 3-3 《丘比特的诅咒》 易芷筠

3.2.2 风格嫁接的拓展

风格的嫁接需要积累大量的美学知识,从传统、现代到当代的装饰风格做深入的研究和选择,分析其中所包含的人文精神、造型寓意和视觉特色,寻找传统的装饰风格形式与当代审美观念相契合的创作方法,从而达到文化传播和艺术审美的目的。

例如,下面这两个作品的绘画风格总体采用中国风,背景处融入西方穆夏风格的花卉元素,将青春美貌的女性和富有装饰性的花草组合,衬显出女性形象的甜美优雅。在背景上运用了"屏风"元素,希望能产生引人入胜的效果(见图3-4、图3-5)。

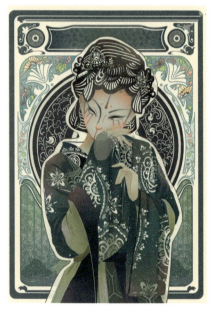
图3-4 张一驰作品(1)

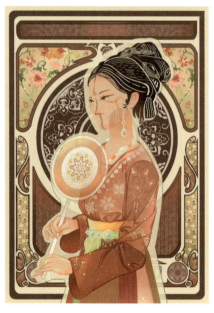
图3-5 张一驰作品(2)

3.3 风格审美与处理

3.3.1 风格审美的特点

装饰艺术源于生活却高于生活,无论作品体现的是哪种题材、哪种风格,它们都是一种艺术形式,是创作者一直在追寻的美。装饰艺术从古至今、从东到西,风格众多、语义深奥,需要全面了解东西方具有代表性的装饰艺术风格作品,从而掌握艺术风格和美学内涵,并将审美理念应用到具体设计中。

1. 东方装饰艺术风格特点

（1）造型以线为主，追求线条的装饰美，充分利用大自然的形态，传情达意。

（2）构图采用不对称式构图法则，讲究画意，布局上注重空间关系，虚实相间。

（3）题材广泛多样，多采用自然物象，表达作者的精神境界，注重整体画面的视觉效果。

（4）色彩以素雅、清淡和单纯为主，讲究画意，追求平和、随意和率真的境界。

（5）审美内涵追求意象之美，带有领悟性、神秘性的特点，注重画面的意境和精神内涵的表述。

如图3-6所示，作品由两条斗鱼组成，结合点、线、面等装饰元素，黑色背景配合光的作用，突出画面中视觉中心的斗鱼，营造出梦幻、神秘的海底氛围。画面通过装饰语言对斗鱼尾巴进行艺术加工，增加鱼尾在画面中的体量，将视觉中心集中于鱼尾处，创造出具有装饰艺术美感的游鱼戏水的画面。

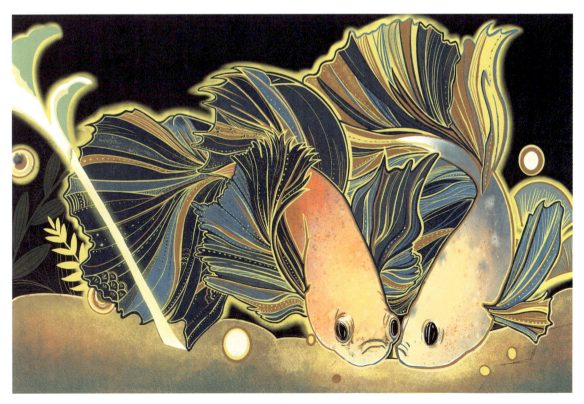

图3-6　张晓婷作品

2. 西方装饰艺术风格特点

（1）造型以线、体和面为主，强调形体表现的独特美感，注重刻画细节的装饰美。

（2）构图遵循均衡式法则，追求平稳、规则的视觉效果。

（3）题材广泛多样。传统的装饰内容大多以宗教故事、宫廷生活和现实生活为题材，并吸纳了异域文化的特色，表现自然风光和田园生活的题材比较广泛。

（4）色彩以浓郁、艳丽为主，追求画面强烈的装饰效果。

（5）审美内涵注重群体的力量感，带有理性的、直接的特点，注重画面的整体协调和创作过程中的愉悦性。

如图 3-7 所示，作品采用了赛博朋克的风格，故事视角体现物种基因的突变，在人类的眼中世界是非常魔幻的，世界发生天翻地覆的变化；画面视角则增强画面冲击力，产生巨大的色彩对比。并且，都采用了广角镜头，透视感极强，既是为了增强画面效果，也是为了配合色彩体现魔幻不真实的感觉。

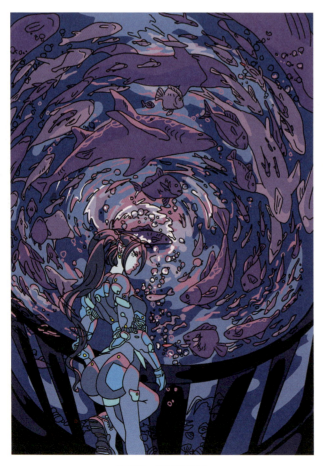

图 3-7　陈芊含作品

3.3.2 风格审美的处理

装饰语义是形式与内涵、个性与情感、文化与审美相融合的艺术设计课程，但由于各个民族的文化体系、历史、文化和社会等因素的不同，当人们把各异的审美观念应用到装饰语义创作时，必然会产生不同装饰风格和思想内涵的作品。因此，在学习时，应该比较和理解东西方装饰风格之异同，运用合适的审美处理手法拓展创作空间。

如图 3-8 所示，作品刻画了一位使用魔法的少女，以人物为主题，采用发射的构成方式与较大的透视突出中心。运用高饱和的色彩，较强的明暗对比使画面更具活力与视觉冲击。长短粗细不一的线条指向中心人物，增添了画面的灵活性。背景采用重复的手法进行叠影，并用网点虚化，使画面更丰富，一条白线进行破形分割的同时起到视觉引导作用。

图 3-8　乐馨宇作品

3.4　风格信息与视觉

3.4.1　风格信息的构成

装饰风格是画面的整体形象给观众的审美感受，是通过画面上的视觉要素体现出来的。视觉要素包括信息要素和形式要素。装饰语义中的信息要素指图形、色彩、肌理等；形式要素指点、线、面、构图和空间等。

如图 3-9 所示，作品以妈祖、船、建筑和河流为元素，用点、线、面进行装饰。闽南人以繁荣的海贸而闻名，妈祖信仰正是于此海洋文化中诞生的，人们将妈祖灯置于船尾，祈求出海的人能平安归来，错落的红厝（"厝"在方言中译为家）是船上的游子们心念故土的象征。画面用线条既作海浪又辅助构图透视，整幅画面由近及远直至海天相接，显示大海的辽阔。

3.4.2　视觉信息的传递

一幅作品的信息主要来自视觉要素，它是沟通创作者与观众的媒介。形式要素是创作者在画面上根据构思进行方向、位置和空间的秩序排列，以此来构建画面的视觉效果。

如图 3-10 所示，作品整体画面以暗色调为主，呈现寂静的林中夜晚，发光的巨大鲤鱼漂浮在半空中，蓝色的光芒散落在树干和水面上。整体塑造以线条为主，积线成面，用密集的线条呈现出鱼群的发光效果，使整体画面呈现神秘宁静的氛围。

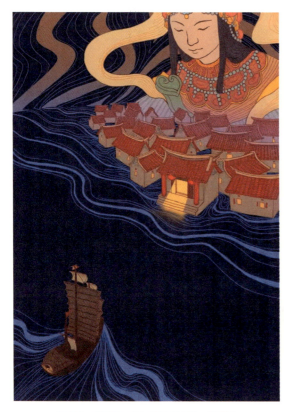

图 3-9　《妈祖，家与归来的船》　郑周宁　　　　图 3-10　《鱼梦》　王浩豫

3.5 装饰语义的风格训练

3.5.1 名师作品赏析

● 学习要点

（1）搜集中外名师的经典作品，并解读装饰语义作品的创作背景、思想内涵和审美特征；

（2）借鉴中外名师作品中的创作元素，掌握装饰语义的特定表现风格和使用方法；

（3）学习中外名师作品中的风格，并能够将该设计方法应用到生活中。

米山舞

毕业于东京设计学院，现居东京都，日本顶流动画师、插画师。从小受建筑师父亲的艺术熏陶，热爱绘画，尤其擅长数码绘画技术。她的作品具有独特的视觉冲击力，人物造型基本上采用"大透视"的夸张手法，或者远摄的特殊效果，动态流畅，画面具有特殊性和戏剧性。

其代表作有《吊带袜天使》《刀剑神域》《小魔女学园》《斩服少女》《鲁邦三世》《花丸幼稚园》《火影忍者疾风传》和DARLING in the FRANXX等，作品个人风格鲜明，具有潮流感、时尚感和跨越时空感。在色彩处理上，以平涂或渐变色为主，配合光影和主观色向观众传递情感。动画《羁绊者》是她TV动画生涯的巅峰，她的许多原创动漫作品、插画作品和手办深受大众喜爱（见图3-11、图3-12、图3-13、图3-14）。

图3-11　米山舞作品（1）日本　　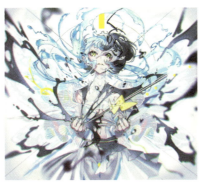图3-12　米山舞作品（2）日本　　图3-13　米山舞作品（3）日本

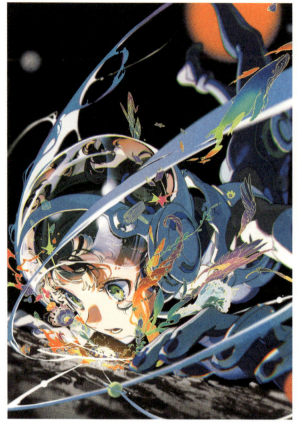
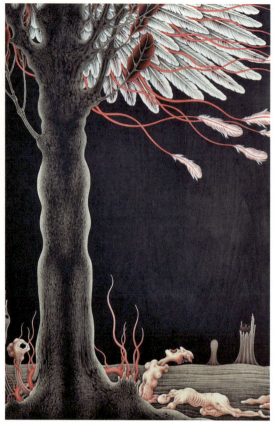

图 3-14 米山舞作品（4） 日本　　　　　图 3-15 《在荒野，天使之翼划过天空》 李云枫

李云枫

艺术家、诗人和导演，代表作有诗画集《巴别塔图腾》《斯卡斯迷宫》和《黑暗之墙——李云枫绘画作品选》。他的作品受超现实主义观念的影响，运用装饰造型方法和表现技巧，使人与植物相互幻化，形成了他独特的、具有神秘色彩的绘画艺术风格。

其代表作品有《在荒野，天使之翼划过天空》（见图 3-15）、《遗落在树根深处的月光》（见图 3-16）、《吻》（见图 3-18）、《静谧之林》、《梦境》（见图 3-17）和《天使的国度》等，在作品《吻》中，运用纯黑作为背景，艳红作为主调，人与植物融为一体，相互环绕缠结，展示了潜意识中的梦幻情景。

3.5.2　设计课题训练

1. 课题内容——装饰语义风格训练：中国风

● 作业要求

（1）从中国传统装饰艺术中寻找特定的元素、风格和形式，充分

图 3-16 《遗落在树根深处的月光》 李云枫

图 3-17 《梦境》 李云枫

图 3-18 《吻》 李云枫

理解中国元素的风格特点、文化内涵等,进行与当代审美理念结合的再创造;

(2)根据画面形式、内涵表现,运用新的审美视角和艺术手法对中国风进行重新演绎,用特定的装饰手法进行表现。具有现代与传统相融合的特征和美感;

(3)尺寸:30cm×30cm(黑白、色彩不限)。

● 训练目标

(1)掌握中国风的特点、形式和艺术风格;

(2)掌握中国风的艺术手法和表达;

（3）积累装饰语义的素材，搜集各种形式的现代艺术和设计资料，进行融会贯通，整合装饰形态和色彩的表达方式及意义，创造出新的"中国风样式"。

■ 设计：黄泽瀚；指导教师：吴可玲

设计说明

作品以水漫金山的神话故事为设计主题，采用鸟瞰视角将场景进行展现。该作品抽离了细琐的寺庙建筑结构，用色块概括建筑并着重刻画滔天巨浪，体现场景的宏大与震撼。整体色调以冷色为主，辅以暖色对比，以表达作品想要呈现的紧张感（见图3-19）。

■ 设计：邓雨轩；指导教师：吴可玲

设计说明

作品的人物选择为中国志怪文化中的五大仙形象之一的白仙，她是其中唯一的女性形象，且行医至善。在选择元素时，加入了代表健康的花卉"使君子"，对画面进行分割和装饰，使画面更具构成感和装饰性。意在用传统形象和现代元素的碰撞表达一种新兴科技与传统文化之间的冲突和交融（见图3-20）。

■ 设计：邓雨轩；指导教师：吴可玲

设计说明

作品描绘幼年时期的小刺猬不断成长，最终成仙的故事。画中机械手臂托举小刺猬，寓意即使是科技高度发展的现在，城市角落

图3-19　黄泽瀚作品

图 3-20　邓雨轩作品（1）

图 3-21　邓雨轩作品（2）

也依然有这样的生灵存在，传统与现代从来都是相互依存互不冲突的。整体构图呈"S"形，用"使君子"作为装饰元素，既起到分割画面的作用，也划分了"白仙"成长的前后两个时期。用丰富的元素、渐变的颜色构成画面，希望能达到丰富且整体，两者兼并的效果（见图 3-21）。

■ 设计：邓雨轩；指导教师：吴可玲

设计说明

作品主题为白仙行医的楼馆。狐仙作为五大仙中亦正亦邪的形象，在这里作为反派形象出现，整体用暗橘色和深蓝色去塑造，营造"白楼"笼罩在危机中的氛围。"白楼"整体使用亮黄色，与背景形成强烈对比，对狐仙和楼房进行创意结合（见图 3-22）。

■ 设计：黄舜尧；指导教师：吴可玲

设计说明

作品以《山海经》中的神话为主题，描述的是少女和白狐相遇的故事。画面采用亮黄色与周围的蓝紫色形成鲜明的对比，构图中的人物和动物都是向中心的趋势，突出了以太阳为背景的视觉中心，又加入国风山和云的元素，使画面更具有神话色彩（见图 3-23）。

图 3-22　邓雨轩作品（3）

图 3-23　黄舜尧作品（1）

■ 设计：黄舜尧；指导教师：吴可玲

设计说明

作品以传统文化为主题，采用了国粹戏曲风格，以红蓝色的凤冠、戏服为主体元素，搭配祥云和牡丹烘托国风氛围，体现画面的整体性。同时，以黑色为背景突出画面视觉中心，刻画了一个精细的京剧人物形象（见图 3-24）。

图 3-24　黄舜尧作品（2）

● 学习要点

（1）认识中国风

中国风也称"国风"，是建立在中国传统文化基础上蕴含中国特色元素的一种艺术形式，具有时代性、装饰性和象征性，且内容丰富、形式多样。

近年来，中国风被广泛应用于流行文化领域、设计领域和生活领域。

（2）中国风的特点

题材广泛，具有强烈的生活气息和鲜明的中国特色；在色彩上追求简洁、明快，主要以平涂、渐变为主；在造型上追求轮廓美，线条简练、明快，具有强烈的装饰感。

如图 3-25 所示，艾好的作品以女性为主题，以济南的泉为主体，画面融合了传统特色和现代科技特色的元素，采用放射状构图，增强了泉水的动感，体现了独特的地域文化色彩。

图 3-25　艾好作品

2. 课题内容——装饰语义风格训练：日式风系列

课题时间：40 课时

● 作业要求

（1）从日本版画、插画和动漫中寻找特定的元素、风格和形式，充分理解作品的装饰风格特点、文化内涵等，进行与当代审美理念结合的再创造；

（2）根据画面形式、内涵表现，运用新的审美视角和艺术手法对日式风进行重新演绎，用特定的装饰手法进行表现，具有日式风的特征和美感；

（3）尺寸：30cm×30cm（黑白、色彩不限）。

● 训练目标

（1）掌握日式风的特点、形式和艺术风格；

（2）掌握日式风的艺术手法和表达；

(3)积累装饰语义设计的素材,搜集各种形式的现代艺术和设计资料,进行融会贯通,整合装饰形态和色彩的表达方式及意义。

■ 设计:廖刘越;指导教师:吴可玲

设计说明(系列1)

作品的主题是植物,在构图上,用游戏机框架的构思打破常规。以菊花的形象作为主体,将其花瓣的材质改变,运用极具力量感的红、蓝、黑、黄的色彩感受,附加现代互联网元素的涂鸦,给予装饰性的美感。使用大量的线条勾勒,线条和色彩代替体积,使表现的事物在不同的布局以及编排中取得独特的观感。背景以大面积的绿色和截图式构图拉开了空间、虚实关系。画面旨在展现过去与现代元素的碰撞,表达一种"及时行乐,肆意风声"的潮流感(见图3-26)。

设计说明(系列2)

作品的主题是动物,整个画面中巨浪与章鱼形成了强烈的动与静的对比,大面积运用艳丽的红、蓝色彩,添加以球鞋与祥云的个人元素,看似不协调的搭配,却为躁动的画面添加了可看性,产生了可呼吸的节奏韵律。作品风格脱胎于日本浮世绘与后现代日本设计理念,运用线条切割平面而明艳的色块,展示画面的强烈感。叙述方法平铺直叙,没有阴影的平面表现,呈现过去与现代元素的碰撞,表达一种"及时行乐,肆意风声"的潮流感(见图3-27)。

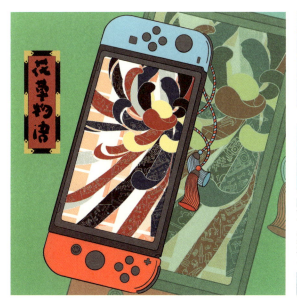

图3-26 廖刘越作品(1)　　　　图3-27 廖刘越作品(2)

设计说明（系列3）

作品的主题是人物，构图上呈倾斜方向，具有纵深感。两个极具动感的武士形象，给人以"一剑光寒十九洲"的气势，运用浮世绘经典的红、绿配色，加上球鞋元素，有强烈的视觉冲击，又与下方的黑色摩托拉开空间，使画面整体更稳重。背景独特的切割感来自于摩托的牌照，配以黄绿的色块，协调整体色调，既增加了层次感，也增添了趣味性。画面旨在展现过去与现代元素的碰撞，表达一种"及时行乐，肆意风声"的潮流感（见图3-28）。

设计说明（系列4）

作品的主题是风景，运用对称性进行构图。该作品将中国画中"计白当黑"的论述引入造型中，以达到虚实结合，协调统一。以富士山和鸟居作为主体，加以祥云、相扑和海浪等经典日本元素，使画面具有故事性。鸟居代表神域的入口，用于区分神栖息的神域和人类居住的世俗界。运用浮世绘经典红、蓝色彩，在第二层次上降低明度，减弱对比，使整体色调呈现清新脱俗之美。浮世绘旨表达虚浮的人间，此画面更想展现不经意的流露、不刻意造作、豁达开朗的自然真心（见图3-29）。

● 学习要点

（1）认识浮世绘

"浮世"源自佛教用语，本意指人的生死轮回和人世的虚无缥缈，

图3-28　廖刘越作品（3）

图3-29　廖刘越作品（4）

后指现世、世俗的意思。日本浮世绘是以江户时代的市民阶层为代表，绘制成通俗易懂的绘画，内容丰富、题材广泛多样。其主要分为两种形式：一是手绘浮世绘，称为"肉笔派"；二是木板刻印浮世绘，称为"板稿派"。

浮世绘描绘的是17—19世纪江户的市井生活和市民阶层的闲情雅趣，最初有"美人绘""役者绘"（歌舞伎演员）和戏画，以后逐渐增加了风景、花鸟、相扑和历史故事，其中美人绘以奥村政信、石川丰信、铃木春信和喜多川歌麿最为有名，歌川广重的《江户名胜百景》、葛饰北斋的《富岳三十六景》和《神奈川冲浪里》赋予了风景画新的诗意。

（2）浮世绘的装饰风格特点

浮世绘题材广泛，具有强烈的生活气息和鲜明的民族特色；色彩上追求浓郁、明快，主要以平涂为主；在造型上追求轮廓美，线条简练、明快，具有强烈的装饰感（见图3-30）。克里姆特的《贝多芬饰带》（见图3-31）吸收了浮世绘的平面装饰风格，营造出光彩夺目的效果和象征意义的视觉意境。

图3-30　浮世绘版画　日本

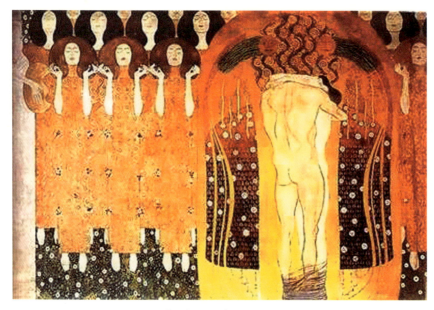

图 3-31 《贝多芬饰带》克里姆特 奥地利

3. 课题内容——装饰语义风格训练：超现实主义风

课题时间：40 课时

● 作业要求

（1）从超现实作品中寻找特定的美学、风格和形式，充分理解作品的风格特点、艺术内涵等，进行与当代审美理念结合的再创造；

（2）根据画面形式、内涵表现，运用新的审美视角和艺术手法对超现实主义风进行重新演绎，用特定的装饰手法进行表现，具有超现实主义风的特征和美感；

（3）尺寸：30cm×30cm（黑白、色彩不限）。

● 训练目标

（1）掌握超现实主义风的美学特点、形式和艺术风格；

（2）掌握超现实主义风的艺术手法和表达；

（3）积累装饰语义素材，搜集各种形式的现代艺术和设计资料，进行融会贯通，整合装饰形态和色彩的表达方式及意义。

■ 设计：韩安狄；指导教师：吴可玲

设计说明

作品中的植物参考了焰火秋海棠、苏拉威西海棠、龟甲花烛和多尔切比塔秋海棠等养殖观赏用的稀有海棠。海棠在没有眼珠的空洞里生长，中心是发散的线，整片叶子用面表现，每种海棠都有自己既规律又多样的纹路，极具装饰美感。画面旨在保护环境，关爱植物。（见图 3-32）。

图 3-32 韩安狄作品

图 3-33 《期盼》 张修研

■ 设计：张修研；指导教师：吴可玲

设计说明（系列 1）

作品以眼睛为主题，运用富有生机和活力的橙色为主色调，营造出热烈如火的情感基调和画面效果。四只眼睛分布在画面里，其中，主体是透过枫叶看世界的眼睛，整体运用了综合肌理绘画技法，使画面更加丰富（见图 3-33）。

设计特点

画面中的四只眼睛代表主人公在四季流转中的不同情感，在一年四季的等待中，期待与落空轮换交织，与画面中出现的枫叶百合等植物交相呼应，最后定格在了画面中上三分之一的视觉中心处，透过成熟的枫叶，透过破碎的枫叶，看到了真实的心，表达了对美好事物的期待和向往。

设计说明（系列 2）

作品以眼睛为主题，运用重复物体的不同形态构成了主要画面。眼睛作为画面中的点元素出现，具有强烈的视觉冲击力；不同形态的

眼睛，体现出不同的情感色彩。画面采用无透视的视角，整体以黑白色调为主（见图3-34）。

设计特点

画面是以一面破碎的墙壁为载体，后面透出无数双窥探的眼睛，代表窥伺者的欲望，不同形态则是窥探者不同目的的体现。作品表现了现代社会中的窥探欲如同巨石一般沉重，足以砸开人类心理的防线，表达了一种对尊重个人隐私的渴求。

设计说明（系列3）

作品以眼睛为主题，采用三分构图，残荷立于画面中央，三只眼睛从上到下逐渐变小，眼神中的光亮逐渐变暗；残荷之下是人背对画面侧卧的剪影形，整体为暗绿色调（见图3-35）。

设计特点

画中的主体是三只渐变的眼睛和破损的荷叶，眼睛从上到下越来越灰暗，表达人的心随着时间的推移越来越散乱，越来越难以捉摸，最终至失望，表达了一种对背叛的厌恶、憎恨和对美好世界的渴望。

图3-34 《窥探》 张修研

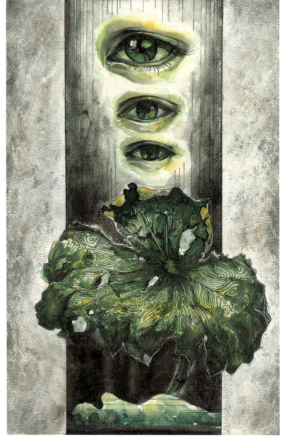

图3-35 《哀心》 张修研

● 学习要点

（1）认识超现实主义

超现实主义是20世纪初在欧洲兴起的一种文艺思潮，从达达主义中汲取创作思路，强调超越现实，追求个人想象和创造力，绘画作品多以梦境、幻想为主，画面怪诞离奇、充满幻想，试图通过非理性的形式，探寻人类真实的内心世界。超现实主义拓展了文学、戏剧、电影和绘画等艺术形式，在当代众多的视觉艺术作品中，超现实主义应用非常广泛。

（2）超现实主义的艺术风格特点

超现实主义风格具有强烈的梦幻色彩，强调非理性、潜意识的视觉形式；造型上形式多变，多运用非常规元素，表现出神秘、超越现实的视觉意境。

例如，在达利的《永恒的回忆》作品中，时钟改变了属性，和互不相干的残缺树枝、岩石、蚂蚁等元素组合成画面，表达了自己的内心和幻觉（见图3-36）。

图3-36 《永恒的回忆》 达利 西班牙

4. 课题内容——装饰语义风格训练：慕夏风

课题时间：40课时

● 作业要求

（1）从慕夏作品中寻找特定的元素、风格形式，充分理解慕夏作

品的风格特点、文化内涵等，进行与当代审美理念结合的再创造；

（2）根据画面形式、内涵表现，运用新的审美视角和艺术手法对慕夏风进行重新演绎，用特定或综合装饰手法进行表现，具有慕夏风的特征和美感；

（3）尺寸：30cm×30cm（黑白、色彩不限）。

● 训练目标

（1）掌握慕夏风的特点、形式和艺术风格；

（2）掌握慕夏风的艺术手法和表达；

（3）积累装饰语义设计的素材，搜集各种形式的现代艺术和设计资料，进行融会贯通，整合装饰形态和色彩的表达方式及意义。

■ 设计：曾骏杰；指导教师：吴可玲

设计说明

如图 3-37 所示，作品以月球为拟人对象，从穆夏作品中吸收灵感。人物怀抱月亮躺在柔软的棉花中，仿佛置身于云端，身体周围开满了五彩的各种各样花朵，体现了女性之美。月亮仿佛温柔的母亲，挥洒着柔美的月光，伴随着身周的点点星光，为沉寂的黑夜增添了一份生机。

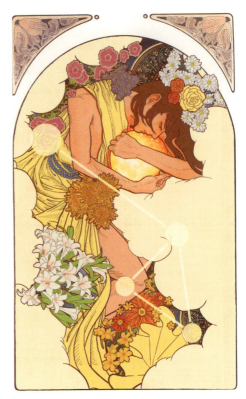

图 3-37　曾骏杰作品

■ 设计：潘荷洁；指导教师：吴可玲

设计说明

作品以圣母为主题，画面为 c 型构图，以一簇舒展的百合花托起圣母，她怀抱圣子，慈祥地望着他。背景为维多利亚花纹，整体色调偏暖，黄绿的颜色饱和度低，给人温和舒适的感觉。有机的线条增加了活力，使用单线平涂的手法，具有强烈的装饰性（见图 3-38）。

■ 设计：张晓婷；指导教师：吴可玲

设计说明

作品以《源氏物语》中的元素为背景，结合穆夏风格，营造出意境优美的画面。人物为画面焦点，前景通过樱花作为装点，背景结合穆夏风格中华丽的图形装饰，整体采用暖色调（见图 3-39）。

设计特点

画面中呈现着源氏的爱恋纠葛，口含樱花的女子

图 3-38　潘荷洁作品

图 3-39　张晓婷作品　　　　　图 3-40　《森林之王》　易芷筠

也隐喻着美人如樱花般转瞬即逝，离别如笛声般寂寥，表现出繁花落尽一场虚空的画面。

■ 设计：易芷筠；指导教师：吴可玲

设计说明（系列1）

作品以老虎为主题，吸收了穆夏风中的一些拜占庭风格和浮世绘风格。穿着长裙的神秘女郎和森林之王的老虎作为主体，以黄色为主色调，装饰采用宫廷风的边框和中国传统的虎纹图腾，基于这样的图形设计视觉符号使观众从画面中感受到更多的严肃与神秘，与观众建立起更好的视觉连接（见图3-40）。

设计特点

作品通过装饰性的图形语言和光影的运用，烘托了神秘而威严的氛围。

设计说明（系列2）

作品围绕向日葵进行绘画，其以少女为画面主体，身边点缀正盛开的向日葵，画面整体学习穆夏风格，选用欧式古典边框，借鉴了拜

占庭艺术中的神圣感。整体采用中心构图的方式，前景为黄色警戒线，夸大画面主体人物与观众的疏离感，配以粉蓝色并融入一些 y2k 风格，使画面活泼而生动，更好地突出了主题（见图 3-41）。

● 学习要点

（1）认识慕夏风

阿方斯·慕夏，1860 年出生于捷克，成名于法国巴黎，以"新艺术运动巨匠""艺术海报引领者""动漫艺术启蒙者"和"二次元鼻祖"等著称。曾以平面海报《吉丝梦妲》轰动巴黎，独具特色的创作风格被众人称为"慕夏风格"。他的作品涵盖油画、招贴画、插画、首饰设计和建筑等，代表作有《斯拉夫史诗》系列油画、《四季》组画、《吉斯蒙达》《哈姆雷特》和《黄道十二宫》戏剧海报（见图 3-42）等。

（2）认识慕夏作品的表现手法

慕夏的作品以女性和植物为题材，线条流畅、色彩清新，具有很强的新艺术运动特征。表现手法吸收了日本木刻版画、拜占庭艺术华丽的色彩、巴洛克风格的浪漫和洛可可风格的细腻，从而形成了独特

图 3-41 《向阳》 易芷筠

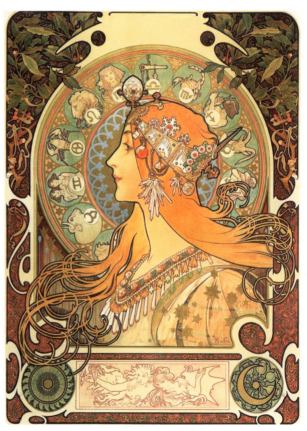

图 3-42 《黄道十二宫》慕夏 捷克

的个人风格。背景用几何形进行装饰，与柔美的线条形成对应，具有强烈的视觉效果。

5. 课题内容——装饰语义风格训练：机械朋克风

课题时间：40课时

● 作业要求

（1）从机械朋克风作品中寻找特定的元素、风格和形式，充分理解机械朋克风作品的特点、创意等，进行与个人审美理念结合的再创造；

（2）根据画面的形式和内涵，运用个人审美视角和艺术手法对机械朋克风进行重新演绎，用特定的装饰手法进行表现，具有个性化的特征和美感；

（3）尺寸：30cm×30cm（黑白、色彩不限）。

● 训练目标

（1）掌握机械朋克风的特点、形式和艺术风格；

（2）掌握机械朋克风的创意手法和表达；

（3）积累装饰语义的素材，搜集各种形式的现代艺术和设计资料，进行融会贯通，整合装饰形态和色彩的表达方式及意义。

■ 设计：张驰；指导教师：吴可玲

设计说明（表达1）

作品以虚拟的军队为主体，与身后的红色星球融为一体，互相衬托，形成一幅别样的景象。画面中使用大量的红色和暗色元素，使得整体画面阴暗、肃穆，更有一丝诡异和不安，增强了整体画面的压迫感，让观者切身体会到大军压境的感觉。红色的天空配上雪花信号的纹理，突出了画面所绘景象的反常、怪诞。红色的水面异常鲜艳，像血液一样浓稠，更突出了整体画面的不安。军队以冷色为主，与背景的红色形成了对比，也预示着代表火热的色相在此时变得冰冷（见图3-43）。

设计特点

作品通过对主体物群落和背景的强反差衬托对比，实现了色相之间的通感，赋予了颜色新的含义。聚光灯似的光线处理，使得画面更加鲜活、耐人寻味。

设计说明（表达2）

作品以自然生长的木制手和被折断的机械花朵为主体，通过人、自然和人造物角色的调换，引发观者对人与自然进一步的思考，创造出一种戏剧性的画面效果。画中木制手在上，机械花朵在下，整体分布头重脚轻，营造出一种摇摇欲坠的不平衡感，赋予了画面更多动态（见图3-44）。

图3-43 张驰作品（1）

图3-44 张驰作品（2）

设计特点

作品通过两个主体物相互对比、衬托，使得画面既戏谑又幽默。木制手巨大且浮于机械花朵之上，表达出一种压迫与不安，引发人们对自然关系的思考与探讨。

设计说明（表达3）

作品以掺杂机械部件的多种动物头骨为主体，与丰富、细致的背景形成对比，呈现出一种怪诞不安的氛围。画面中各种动物雪白的头骨被从肉体剥离，安装上不合适且滑稽的机械部件，配合聚光灯式的光照和周遭扭曲、交错及密集的流体线条，加强了画面中的矛盾与冲突（见图3-45）。

设计特点

画面中作为主要构成部分的动物头骨位于正中心，增添了画面的分量感，歪斜的羊角和右下方的象牙形成了视觉上重量的平衡。流体线条将主体物紧紧包裹，增添了画面的紧张感和压迫感，展现出怪诞、扭曲和令人不安的画面效果。

图 3-45 张驰作品（3）

- 学习要点

（1）认识机械朋克风

"朋克"起源于 20 世纪 60 年代的美国，是一种摇滚乐的形式，具有时髦、奇特和个性等特点。"朋克"分"赛博朋克"和"蒸汽朋克"，电子科幻属于"赛博朋克"，机械科幻属于"蒸汽朋克"。在科技发达的今天，机械朋克风很受年轻人的喜欢，在绘画作品中，造型很大部分加入机械元素，具有奇幻的想象力。

（2）机械朋克风的特点

机械朋克风在视觉上具有强烈的奇幻色彩，散发着年轻人的野性和力量；造型上形式多变，多运用机械元素和混搭元素，精密而又丰富，具有强烈的装饰感。

例如，俄罗斯艺术家格沃兹达里奇（Gvozdariki）的系列作品，以鸟为创作元素，整体造型采用机械化形式，带有强烈的金属质感和装饰感（见图 3-46）。

6. 课题内容——装饰语义风格训练：插画风

课题时间：40课时

● 作业要求

（1）从插画作品中寻找造型、风格、形式，充分理解插画风作品的特点、创意等，进行与个人审美理念结合的再创造；

（2）根据画面形式与内涵，运用个人审美视角和艺术手法对插画风进行重新演绎，用特定的装饰手法进行表现，具有个性化的特征和美感；

（3）尺寸：30cm×30cm（黑白、色彩不限）。

训练目标

（1）掌握插画风的特点、形式和设计风格；

（2）掌握插画风的创意手法和表达；

（3）积累装饰语义的素材，搜集各种形式的现代艺术和设计资料，进行融会贯通，整合装饰形态和色彩的表达方式及意义。

■ 设计：朱星语；指导教师：吴可玲

设计说明

作品以幻想为主题，通过大面块色彩衔接，整体呈现幻想、时尚和轻盈的感觉。穿着时尚的少女立足于轻盈的七彩泡泡上，与泡泡一同轻飘飘地浮于空中，使画面置身于幻想中（见图3-47）。

■ 设计：张晓婷；指导教师：吴可玲

设计说明

作品由玫瑰和荆棘构成，被荆棘蜿蜒缠绕的玫瑰和画面空白处形成对比，画面参考传统的插图风格，通过线条来表现物体体积，色调深沉，营造出具有复古风格的插画效果（见图3-48）。

设计特点

画面中的玫瑰和荆棘相互缠绕，密不可

图3-46 《机械鸟》 格沃兹达里奇 俄罗斯

图3-47 《轻飘飘》 朱星语

图 3-48 张晓婷作品

图 3-49 宋姜新竹作品

分，充满曲线和动感的荆棘保护着玫瑰的同时也将玫瑰禁锢，画面是对浪漫、爱情、感性、神秘和世俗的表达。

■ 设计：宋姜新竹；指导教师：吴可玲

设计说明

作品主题是向往光明。女人半身被水淹没，周身荆棘丛生，犹如其中被禁锢的蝴蝶。尽管如此，依然向往远处飘渺云层之下的亭台与石桥，以及天上一轮皎洁的明月，展现着身处困境依然向往光明的生活态度（见图 3-49）。

设计特点

作品整体画面饱和度低，以冷色为主，表达心境的低落与凄清。画面周围又有暖色加以对比，使氛围变得柔和，给人以希望和温暖的感受。远处的元素做了虚化处理，在突出主体的同时，增加了虚无缥缈之感。

■ 设计：苏梦圆；指导教师：吴可玲

设计说明

作品以圣诞节为主题，以人物为中心，运用对称的手法表现，背景用均衡的手法表达主题。画面采用红绿色调，并且增加了闪闪发光的星月和装饰用的缎带，突出了圣诞节的主题（见图 3-50）。

设计特点

画面人物被描绘成小天使的模样，飘动的长发和缎带增加了画面

图 3-50　苏梦圆作品

的气氛。采用点、线、面的元素装饰建筑、圣诞树、星空和月亮,使整体画面呈现出圣诞节的美好和祝愿。

■ 设计:刘伽旭;指导教师:吴可玲

设计说明

作品以神话中的龙为主题,画面整体呈现出壮丽的氛围。神龙前面是带有龙角的仙人剪影,神龙真身与剪影相辅相成,留下想象空间(见图 3-51)。

■ 设计:刘虹杉;指导教师:吴可玲

设计说明

作品以童话少女为主题,呈现出奇异、自由和跳脱的画面效果。整体以红色为主色调,将人物造型与花的造型相融合,使画面更加丰富和灵动(见图 3-52)。

图 3-51 《龙影》 刘伽旭

图 3-52 刘虹杉作品

设计特点

运用饱和度较高的颜色表现出对比碰撞的效果，同时，保持画面中生机灵动的感觉，增强画面层次。

● 学习要点

（1）认识插画

"插画"是一种独特的艺术形式，广泛应用于视觉领域中。原指插附在书刊中的图画，使文字更加清晰、易懂。时至今日，插画的用途逐渐从提升文字趣味性的层面，演化为人们交流和互动的工具与手段。印刷技术使插画的内容和形式更多地体现出艺术性，如今，插画的数字化，使插画的形式具有创新性和多样性。

（2）插画的风格特点

插画的风格非常多样，有扁平、渐变、涂鸦、森系和治愈系等风格，画面可以根据创作需要，用点、线、面等进行装饰，同时也可以用晕染或喷染技法增加画面的视觉冲击力。

如图 3-53 所示，徐静的作品以少女与龙为主题，主色调为黄、白和蓝，体现出神圣、纯洁和神秘的感觉。羽毛、闪光等辅助元素，突出表现神之少女的主题；金色欧式复古边框，体现了欧洲传统神话的神秘感；抽象的树木、枝叶和花朵，增加了画面的丰富感。

图 3-53　徐静作品

第 4 章　装饰语义在生活中的应用

● 知识梳理

（1）装饰语义在审美中的引领；

（2）装饰语义在环境空间中的互动；

（3）装饰语义在生活中的实用价值和商业价值。

● 教学目的

通过学习和研究装饰语义与生活环境的关系以及应用等知识的学习，能够将该设计理念应用到具体课题设计中；掌握审美引领生活的实用价值和商业价值，能够对该领域的产品和造型规律有总体掌握，并达到设计为生活服务的目的。

● 教学方法

理论讲授、艺术图片资料呈现、解读名师作品和优秀学生示范作品。

4.1　寻绎创意元素

4.1.1　装饰元素的创意方法

人们在上古时代就认识了美的规律，装饰元素在其发展中也逐渐形成了艺术多元化、现代设计性和时尚性的特点。如何选择元素进行创意？思路和方法是什么？如何来丰富和完善装饰语言？以下是创意元素旋涡纹和鱼形的案例分析。

- 设计案例：旋涡纹设计（表达 1）

 设计：方忠意；指导教师：吴可玲

设计说明

该作品参考凡·高《星空》的夸张手法，加入了简化的处理，描绘了运动和变化的夕阳。灯塔象征着希望，夕阳象征着新的开始即将到来，整体色彩为暖黄色，夕阳下的灯塔，表达出生活是充满希望与活力的（见图 4-1）。

设计特点

借用旋涡纹元素的特点，将其合理地利用到装饰语义设计中。静止的灯塔和流动的星空，形成强烈的对比，使作品充满了浓郁的幻想。

- 设计案例：旋涡纹设计（表达 2）

 设计：杨娟娟；指导教师：吴可玲

设计说明

作品灵感取自凡·高《星空》的作品，把旋涡形的星空分割成两个部分，加入了银河部分，并用空间透视方法把飘逸而轻盈的兔精灵们与自然生机地结合起来，营造出一种与自然融洽的氛围（见图 4-2）。

设计特点

该作品选用了大小圆的旋涡纹元素，用流动的线条相互穿插，并且加入了近大远小的空间处理方法，使装饰语义的表现力更有视觉感。

图 4-1　方忠意作品

图 4-2　杨娟娟作品

● 学习要点

（1）认识旋涡纹

旋涡纹是中国传统纹样之一，最早出现在原始社会时期的彩陶上，源于自然界的水涡形。基本特征以圆形为出发点，曲线以弧形为主，或穿插小圆，纹样之间具有大小层次的变化，寓意着太阳的起落，流畅而生动，具有强烈的节奏感和韵律感，象征自然、和谐（见图4-3）。

（2）认识凡·高作品的表现手法

在《星空》作品中，凡·高运用夸张的手法，描绘了充满变化和动感的星空，火焰般的激情在笔触中自由释放，表达了自己不受主观世界的约束。他用旋转的短线描绘了充满变化和动感的星空，在画面中，动感的线条与宁静、安详的村庄形成鲜明的对比，具有超越时空的幻想（见图4-4）。

图4-3　漩涡纹双耳彩陶罐

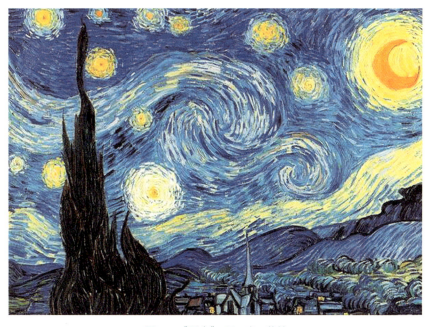

图4-4　《星空》　凡·高　荷兰

■ 设计案例：鱼形的系列化设计

设计：俞宁榆；指导教师：吴可玲

设计说明（系列1）

作品以海底到宇宙的风景为主题。中间的鱼以斜45°构图的形式呈现，仿佛海底世界的引领者，从海浪下一跃而起，带着大家奔向宇宙，途中经历了城市与天空。鱼群环行星而飞行，在鱼和鱼相交的地方，采用透叠的手法，增加了画面的层次感（见图4-5）。

图4-5　俞宁榆作品（1）

设计特点

整体画面采用强烈的对比突出主题，鱼形夸张而简洁，背景的城市刻画得细致、丰富，虚构出一幅心中的世界小景。

设计说明（系列2）

作品以鱼为主题，在鱼的剪影构图中，描绘了水下海底世界的美景。海底世界美轮美奂、各有姿态，通过对鱼形画面进行分割，并用渐变的方法，把鱼群与珊瑚、石头等元素有机地结合起来，营造出海底世界充满奇幻的画面（见图4-6）。

图4-6 俞宁榆作品（2）

设计特点

作品表达内容以鱼的剪影展开，简洁的外形与丰富的内形形成对比，突出了海底世界的美。以海螺、贝壳、珊瑚、水母等元素丰富画面，呈现出简单而又美好的水下生物世界。

设计说明（系列3）

作品以美人鱼为主题，画面描绘了在落日的海边，美人鱼和鱼群嬉戏与栖息的景象。美人鱼的形态优美而又舒展，将鱼的造型与人的造型相融合，用曲线突出形象的美感（见图4-7）。

设计特点

美人鱼优雅的曲线与落日的直线形成对比，突出主题形象；用简洁的云、山和水元素对画面进行分层装饰，构成了一幅和谐、优美的落日余晖人鱼图。

生活应用

见图4-8、见图4-9。

● 学习要点

（1）认识鱼形

鱼形在中国传统纹样中应用范围极为广泛，具有吉祥、美好和富裕的深刻寓意。鱼与人们的生活息息

图4-7 俞宁榆作品（3）

图 4-8　俞宁榆作品（4）

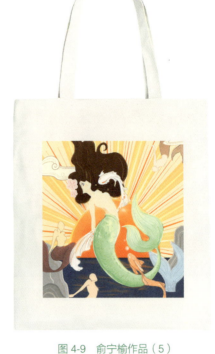
图 4-9　俞宁榆作品（5）

相关，因此，在很多陶器、铜器、玉器、漆器和铁器上都有鱼的装饰形象，图形抽象、简练和稚拙。

例如，新石器早期河姆渡文化中出土的陶器上刻的鱼藻纹、仰韶文化时期的人面鱼纹盆（见图 4-10），都是中国早期装饰纹样中的经典之作，表达了人们对美好生活的向往和追求。

图 4-10　人面鱼纹彩陶盆

（2）认识鱼形的表现手法

鱼的造型千姿百态，它代表着人们对美好生活的祈愿和祝福，是装饰语义的创作源泉。因此，表现手法也形态各异、各具特色，主要

分外化形表现和内化形表现。外化形主要突出外在造型的变化和装饰，而内化形强调丰富的内在造型变化和装饰。

4.1.2 装饰元素的创意表达

创意表达是指对现实存在的事物进行新的认知所表达的方式，是建立在对原有事物的认识和理解的基础上所衍生出的新的潜在意识。在装饰语义设计中，表现语义和方法最为丰富，装饰元素的灵感除了从自然形象中获取，还可以驾驭潜意识、梦境，有很强的抒情意味和幻想色彩。以下为光影的表达案例分析。

■ 设计案例：光影的表达

设计：万津歧；指导教师：吴可玲

设计说明

春天是万物生长的季节，季节的变化能带来很多对生活的感受，如画面中百花盛开，欣欣向荣，呈现的是人在感悟春天的场景。人物留白把更多的绘画空间留给背景里的花朵，背景用虚幻的光影突出其心中的感受（见图4-11）。

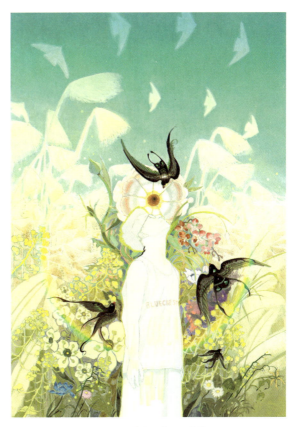

图4-11 《春天》 万津歧

■ 设计案例：光影的系列化表达

设计：艾好；指导教师：吴可玲

设计说明（表达1）

作品以机械为主题，采用带有废土元素的赛博朋克风格。以人物置于画面右侧为主要构成部分，整体色调呈蓝色，画面左侧以线为主要构成元素，色彩为橘色（见图4-12）。

设计特点

运用强烈对比以突出画面效果，同时使画面在灵动的同时保持平衡。人物肌肉与内部机构用机械代替，背景也运用大量齿轮等机械产品突出机械风的特点，运用光影增添画面的层次感。

设计说明（表达2）

作品以一种幻想中的海洋生物为主题，将动物与人类的形态进行了一定的结合。运用重复的手法，将此种生物布满整个画面，使画面丰富而不凌乱。背景使用高饱和度的蓝色，以增强画面整体效果。正中间选择一只作为画面主体物，并对它进行完整刻画（见图4-13）。

图4-12 艾好作品（1）

图4-13 艾好作品（2）

设计特点

作品凸显此种生物特点的同时体现了此种生物的生活环境，使人们心生怜悯，并强调了保护环境，保护生物的主题，同时运用光影，既突出了主题，又使画面产生神秘的感觉。

设计说明（表达3）

作品以植物为主题，采用平成唯美主义的风格。构图灵感来自山本高远的插画，整体色调为紫色，与植物本来的黄绿色形成互补和对比（见图4-14）。

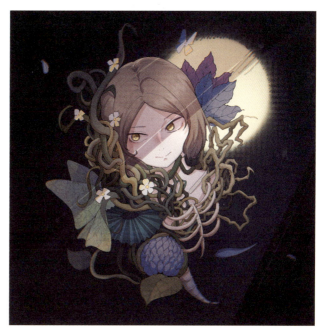

图4-14　艾好作品（3）

设计特点

作品以线为画面主要构成部分，以画面中的女孩为中心点进行放射状发散，运用不同种类的植物丰富了画面质感。

设计说明（表达4）

作品综合了多种装饰元素，并致敬了一部动漫的分镜构图，在街道环境中穿插人物，在整体色调保持红色的同时运用对比色丰富画面，增强了画面效果（见图4-15）。

设计特点

作品中的人物作为画面中的重色块，在稳定画面效果的同时起到了吸引观者目光的作用。同时，运用光影使前景、中景、后景层次分明。

生活应用

见图4-16。

图 4-15 艾好作品（4）

图 4-16 艾好作品（5）

● 学习要点

（1）认识光影

光影是因光线照射在物体上所产生的影子，一般是由高处向低处照射扩散成的光影，也可以是由镜头投射出的影像。

（2）认识光影的表达

光影是装饰语义中具有特性的表达手法，它可以直接反射出创作者的情绪感受，并体现到受众心理上，不同的表达方式，具有不同的心理暗示。光影的表达既可以具有严密的逻辑与数理秩序，也可以表达幻感、朦胧与情绪，不同方式的表达可以提升作品新的维度（见图4-17）。

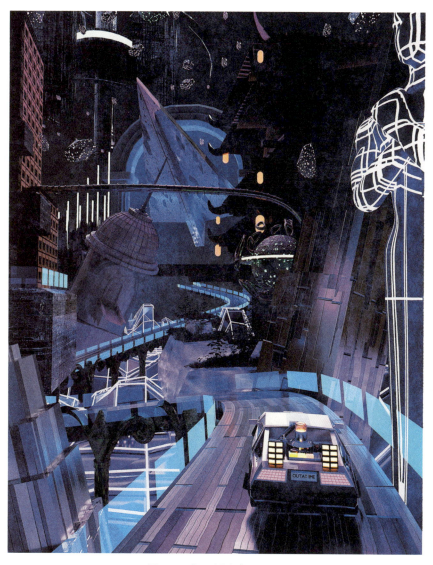

图4-17 《回到童年》 周炳旭

4.2 生活审美引领

4.2.1 设计生活化

装饰语义由于设计语言的多元性和表达形式的独特性,被广泛应用于生活中。设计是为生活服务的,因此,设计应当在时代潮流的发展中结合生活为生活而设计,并寻找多种表现形式的可能性,提升人们对生活的审美。

在装饰语义的教学过程中,有选择地把国内外优秀作品作对比,结合自身发展的状况,从中体会并汲取形和色及应用特点,并与现当代设计相结合,从而更好地达到设计为生活服务的目的。以下为设计生活化的案例分析。

■ 设计案例:设计生活化

设计:李点点;指导教师:吴可玲

设计说明

作品主题是时间,灵感产生于"时间如流水"的感叹,时刻提醒人们要珍惜时间。最外圈的表盘组成了一个硕大的泳池,水面上大大小小的斑驳让人眼花缭乱失去方向,代表时间的指针还在不停转动,只有一只被遗弃的鸭子游泳圈漂荡在水面,显得十分迷茫无助(见图4-18)。

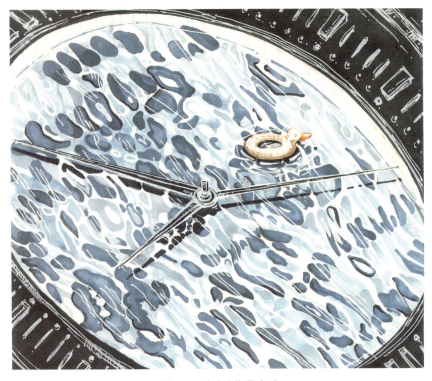

图 4-18 李点点作品(1)

设计特点

作品选择了生活中常见的时钟，运用隐喻的设计手法，希翼人们要珍惜时间。流动的水与迷茫的鸭子形成对比，突出了主题。

生活应用

见图 4-19、图 4-20。

图 4-19　李点点作品（2）

图 4-20　李点点作品（3）

4.2.2　生活设计化

装饰语义在产品设计中占有重要的地位，在竞争激烈的现代社会中，要使产品具有区别于其他产品的视觉特性、更富有吸引消费者的魅力，装饰语义的设计和运用不仅需要装饰产品的外形，而且还要使之融合在产品的功能中，达到外在装饰与内在功能相结合。以下是生活设计化的案例分析。

- 设计案例：生活的系列化设计

　　设计：花盈盈；指导教师：吴可玲

设计说明（系列1）

作品运用中国复古风格与动漫人物相结合。主角是一个农村小女孩形象，位于画面中心构成主要部分，整体色调呈蓝绿色，画面背景使用水波纹似的线条丰富画面，富有流动和柔软之感（见图 4-21）。

设计特点

画面运用涂鸦手绘风格，色彩清淡，整体清新自然可爱。画面

图 4-21 花盈盈作品（1）

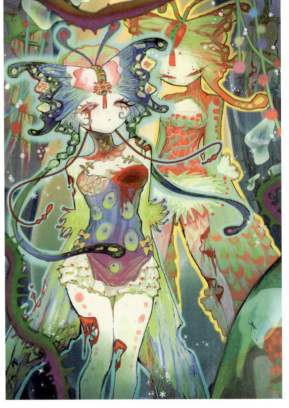

图 4-22 花盈盈作品（2）

中大袖摆的荷叶上衣、拼花布的绒裤，背景的印象荷塘、花布鞋、荷叶上的拼布、青蛙、蜻蜓、毛毛虫、泡泡、水母、绒毛等都是儿时的印象。

设计说明（系列 2）

作品主题是人形蝴蝶，人物身上的色彩搭配采用撞色，体现出迷幻的感觉。形象如头饰、衣物等参考并融合了民族风格的饰品（见图 4-22）。

设计特点

作品由多种元素组合而成，画面整体色彩丰富且迷幻，人蝶交融暗喻着其勇敢而美丽的状态。整体色调为混色，用流畅的曲线突出主体，与朦胧而虚幻的背景形成层次感。

设计说明（系列 3）

作品以人物为中心，运用许多复古民族风元素，如佩斯利腰果花纹、民族风配饰、假山、莲花、金鱼和对联等，使整体画面偏向传统"年画"，色调喜庆欢快，复古中不失可爱与灵气（见图 4-23）。

设计特点

作品大量使用喷枪渐变的画法,塑造一种别样的平面立体感。传统年画中的种种元素与现代扁平画法巧妙结合,时尚而可爱。

设计说明(系列4)

作品使用了大面积的克莱因蓝作为背景,与国风清冷的动漫人物形象进行融合,体现了"新中式"之感。画面主体人物是一个身穿旗袍的潇洒女性,背景运用竖条白色渐变和带花朵的曲线装饰,形似卷轴和炊烟。画面整体复古又不失时尚(见图4-24)。

设计特点

人物衣服上的花纹随结构描绘,经过色彩填充渐变后有一种独特的美感。以纯色为背景,突出人物身上丰富的线条。纯色和黑白的对比,加强了画面视觉冲击。

生活应用

见图4-25、图4-26。

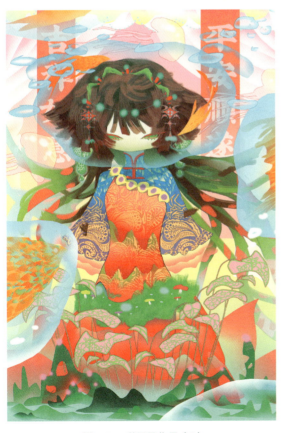

图4-23 花盈盈作品(3)

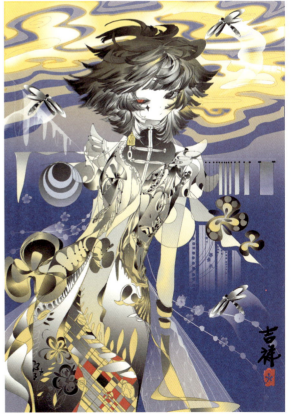

图4-24 花盈盈作品(4)

图4-25 花盈盈作品(5)

图4-26 花盈盈作品(6)

4.3 文化信息传播

4.3.1 装饰语义在生活中的文化传播

从旧石器时代开始，人们为了维持生存和社会的发展，制造了许多以实用性为主的生产工具和生活用品，随着艺术与技术、表现与创造、实用与审美关系的不断完善和结合，装饰语义设计在形式、目的和用途上有更深入的创新，即现代设计在满足对实用性质和需求性质的同时，融合了社会文化和精神文化新的审美。以下为装饰壁画设计的案例分析。

■ 设计案例：《西壁》装饰壁画设计

　　设计：曾骏杰；指导教师：吴可玲

设计主题

作品以藏族女性为题材，通过与掐丝珐琅风格相结合的形式来进行创新创作。

放置环境、空间分析

作品放置在西藏文化博物馆。该馆由中央政府投资1.6亿元兴建，位于北四环附近，占地2万多平方米，距北京奥运会的主体育场"鸟巢"不远。西藏文化博物馆还设立了藏式咖啡屋、书店、纪念品商店、表演中心、会议室和播放西藏主题电影的放映厅等设施。

设计元素

喜马拉雅山脉、鹰、牛羊、格桑花（藏族文化的象征植物）。

文化元素

服饰：有勒规（劳动服饰）、赘规（礼服）、扎规（武士服）三种。藏饰泛指具有藏民特色的饰品，一般以天然宝石、动物骨骼、藏银、藏铜手工制作。藏饰的材质、图案多被赋予吉祥的寓意，带有浓烈的藏传佛教色彩。

颜色选择

朱红、玄黄、茶绿。

设计草图、完善图、效果图

见图4-27、图4-28、图4-29、图4-30。

4.3.2 装饰语义在生活中的商业价值

设计在市场竞争中占有很大的优势，它建立在不断反思上，并与市场、技术和推广相互依存。优秀的设计团队都是洞察人性和市场的，他们用独特的思维使设计和市场相结合，并深入用户体验，极致地优化产品的使用价值。如在装饰语义生活应用中，设计与商品的图片、

图 4-27 《西壁》(草图 1) 曾骏杰

图 4-28 《西壁》(草图 2) 曾骏杰

图 4-29 《西壁》(完善图) 曾骏杰

图 4-30 《西壁》(效果图) 曾骏杰

文字、造型和色彩等要素相互联系，以吸引顾客的视线，直接起到营销和展示作用，提升设计在生活中的商业价值。以下为商业设计的案例分析。

■ 设计案例：系列化商业设计

设计：齐羚钧；指导教师：吴可玲

设计说明（系列1）

作品以童话梦境为主题，通过点、线、面元素的组合，整体呈现青春、自由，富有诗意的画面效果。花海中，少女荡着秋千欢笑，白鸽乘风飞翔，花瓣与丝带在空中自由飘舞，温柔的光影增添了整体画面童话般的氛围感，让人仿佛置身于梦境之中（见图 4-31）。

设计特点

整体画面通过黑白光影表现，点（白鸽、花朵等）、线（丝带、外框等）和面的结合，使画面丰富而不凌乱。以人物置于右上侧为主要构成部分，花朵、白鸽、人物和丝带前后的叠加透视，增加了画面整体纵深感。外框与主体的结合又增加了平面与立体的对比。人物欢乐而生动的表情，以及飘动的丝带，增加了画面整体的灵动感，表现出自由、美好和欢快的主题。

图 4-31 《童话入梦》 齐羚钧

生活应用

见图 4-32。

设计说明（系列2）

作品以甜品为主题，多样的甜点（甜甜圈、糖果、纸杯蛋糕等）与人物、动物进行组合，使整体画面甜美、清新而又可爱。草莓、爱心和糖果等为主要构成元素，运用糖果色系进行搭配，整体呈粉青色，通过裁剪与拼贴呈现出立体效果（见图 4-33）。

设计特点

画面将高饱和的粉红色与低饱和的青绿色相搭配，整体颜色鲜明亮丽，冷暖的结合使整个画面色彩保持平衡。该作品大量运用了甜点、爱心、花朵等元素，让人看到便会产生喜悦的心情；外框增加了图片的平面感，而大量甜品元素的前后堆叠又与外框形成对比，增加了画面的空间

图 4-32 《甜蜜简讯》 齐羚钧

图 4-33《圣诞颂歌》 齐羚钧　　　　　图 4-34　齐羚钧作品（1）

延伸感。以人物置于画面右侧为主要构成部分，人物与兔子可爱的表情及肢体动作增添了画面的灵动感，表达出甜美、欢乐和美好的主题。

生活应用

见图 4-34。

设计说明（系列 3）

作品以圣诞节为主题，呈现出温和、欢乐的氛围。画面采用了圣诞的传统配色，红与绿的冷暖对比使画面鲜明而协调。两个可爱的 Q 板形象（天使与幽灵）作为主体，天使笑着拉起幽灵的手在空中飞翔，两只小猫使者伴随左右。整体画面生动活泼，充满故事性（见图 4-35）。

设计特点

画面整体将塔罗牌与立体形态相结合。暖色（红、黄）与冷色（蓝、绿）的对比增加了画面的光影感；运用侧逆光，增加画面的神圣与氛围感；星星元素的大小透视，以及人物前后的交叠，增添了画面的延伸感。两个人物衣服纹样形成繁与简的对比，生动的表情与动作使画面更加灵动活泼，表达出温柔、自由和欢快的主题。

生活应用

见图 4-36。

图 4-35　齐羚钧作品（2）

图 4-36 齐羚钧作品（3）

4.4 环境空间互动

4.4.1 装饰语义与环境的关系

空间环境是装饰语义设计的一个重要部分，它是人们生活、学习、工作和娱乐的一个重要场所。自古以来，人们有意识地按照美的规律来创造生活，从远古的洞穴、石屋、木屋到今天钢筋水泥建造的高楼大厦都赋予环境文化内涵与艺术气息。

在中国古代的环境设计中，施工与装饰是紧密联系在一起的，装饰纹样与造型注重传统文化观念，通常用隐喻的手法表达人们对美好生活的向往（见图 4-37）。

图 4-37 中式建筑砖雕纹样

随着社会与经济、科技的发展，人们在传承传统样式的基础上，融入了多元化的装饰元素与风格，不仅满足了人们对空间环境的功能需要，同时也满足了人们的心理和审美需求（见图4-38）。

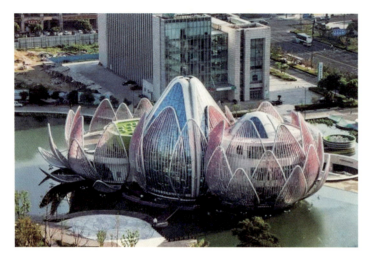

图4-38　常州武进莲花馆

4.4.2　装饰语义在环境中的应用

装饰语义属于二维平面设计，在立体空间中的应用，必须有所依附才能转化为更有价值的设计，如与媒材相结合，可以转化为装饰壁画、雕塑或工艺品等。

装饰语义设计应用在环境中必须依托环境，以空间为设计核心，选择不同的形式语义、形态结构和功能特征，以此满足不同群体的心态情趣、文化内涵和美学品质。灵活而恰当地利用文化背景、环境特点进行形态的锐变，可获取视觉和精神上的愉悦，提升设计在环境空间中的应用作用。以下为环境应用设计的案例分析。

■　设计案例：环境应用设计

　　设计：李点点；指导教师：吴可玲

（1）设计地点

青岛地铁8号线——胶东机场站。

（2）文化背景

一是青岛树木繁多，四季常青，是海滨丘陵城市，具有显著的海洋性气候特点，是滨海度假旅游和国际性港口城市。胶州市隶属山东省青岛市，地处山东半岛西南部、胶州湾西北岸，是青岛通向国内外的必经之地。

二是胶州拥有5000多年历史，是长江以北唯一的对外通商口岸、

全国五大商埠之一,"海上丝绸之路"的重要节点。胶州地区以"扬州八怪"之一的高凤翰为代表的历史名人有100多位;胶州秧歌和胶州茂腔同时入选国家第一批非物质文化遗产;剪纸、八角鼓入选山东省非物质文化遗产保护名录,成为中国秧歌节举办地。

（3）设计依据

一是胶东沿海地区剪纸艺术极有特色——以线为主、线面结合的精巧型剪纸,与山东汉代画像石细微繁缛的风格一脉相承,以其花样密集的装饰手法使单纯爽快的外型更饱满丰富。

二是山东日照农民画兴起于20世纪60年代,与上海金山、陕西户县并称为中国"三大农民画乡"。1988年,日照被文化部首批命名为"中国现代民间绘画画乡",其作品手法大胆、色彩感强烈和情感真挚,洋溢着浓郁的乡俗乡韵,给人以强烈的美学享受。

（4）设计元素

元素一是莲蓬。世博园是青岛观赏睡莲最佳的地方,品种繁多。夏天是莲蓬大量上市的时节,有健脾、清热、益气和养心之功效。

元素二是荷花。中山公园小西湖内荷花绽放,成为岛城人民熟知的赏荷好去处。

元素三是冬泳。相较于夏天出海游泳,冬天的海水浴场更受青岛本地人的青睐,冬泳不仅能强身健体,更能彰显青岛人的生性倔强。

（5）材质与尺寸

作品为彩色透明亚克力板,3D成型、激光雕刻、打磨、抛光和拼装组合;尺寸为480cm×240cm。

（6）效果图

见图4-39、图4-40、图4-41。

图4-39 李点点作品（1）

图 4-40　李点点作品（2）

图 4-41　李点点作品（3）

4.5　装饰语义的设计与训练

4.5.1　名师作品赏析

● 学习要点

（1）搜集中外名师的经典作品，并解读装饰语义作品的创作背景、思想内涵和审美特征；

（2）借鉴中外名师作品中的创作元素，掌握装饰语义的特定表现技巧和使用方法；

（3）学习中外名师作品中的概括提炼能力，并能够将该设计方法应用到生活中。

卜桦

出生于北京，毕业于中央工艺美术学院装饰绘画专业，新媒体艺术家、导演，作品曾入选艺术北京、上海双年展和韩国釜山双年展等。她的作品传承了版画艺术的造型方法和表现技巧，同时，在新媒体艺术领域中尝试多样化的表现手法，如在动画和数字绘画作品中，中西人物交错、中西建筑背景叠加，体现了全球化背景下的文化观念相互碰撞，带给人们强烈的视觉冲击和共鸣。

其代表作有动画FLASH《猫》《野蛮丛生》（入选上海双年展并获得国际新媒体艺术青年大奖）、《青春有害健康》《云海》（见图4-42）、《未来荒》《生之爱》和《LV森林》（见图4-43），以及LED灯箱系列装置作品《北京水深》，绘本《猫》《智慧书》和《补画郑渊洁》等。在数码动画《公元3012》（见图4-44）中，用夸张变形的装饰手法，以红领巾小女孩为创作元素，用非凡的想象力创造出一个魔幻虚拟的世界。

图4-42 《云海》 卜桦

图4-43 《LV森林》 卜桦

图 4-44 《公元 3012》 卜桦

基斯·哈林

1958 出生在宾夕法尼亚州的库茨镇,美国纽约街头艺术家,是 20 世纪现代艺术的标志性人物。他的作品充满了奇异的生命活力,简洁明快的色彩富有强烈的视觉冲击力。

他的作品主要以空心小人为主题符号,画面独具特色和张扬,带有童真似的装饰涂鸦图形,与谴责毒品、种族主义、对同性恋的恐惧、对艾滋病的警告等主题交错在一起,生动鲜明且蕴含着对社会和内在精神的关注(见图 4-45)。

他认为:"艺术不是一种为少数人欣赏而保留的精英活动,而是为每一个人的,这是我不断工作的终极目的。"因此,他的作品形象简洁、大众化,并大量生产了带有自己特色符号的 T 恤衫、纽扣、旗帜、印刷品、油画、雕塑和壁画等商品。他的最主要的艺术成就是在地铁里的涂鸦,他认为:"地铁打开了我的眼界,使我看到了另一种对艺术理解的方法,即艺术作为某种东西可以对更多的人产生影响或者将信息传递给他们,而这些人正在逐渐成为艺术的港湾。"(见图 4-46)另外,他还创作了大量的壁画、雕塑,应该说,基斯·哈林的艺术超越了原始艺术、高雅艺术和流行艺术的界线。

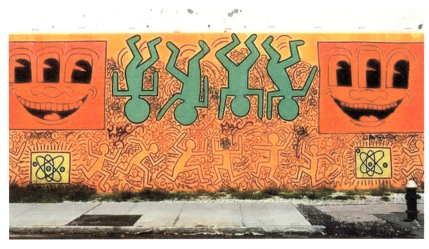

图4-45　基斯·哈林作品（1）　美国

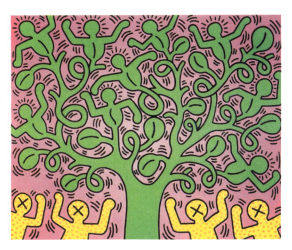

图4-46　基斯·哈林作品（2）　美国

4.5.2　专题研究训练

1. 课题内容——从生活中寻找设计元素

课题时间：8课时

● 作业要求

（1）以生活中特有的造型、图式符号和色彩等元素进行提取与重新设计表现，要求作品体现各形态之间的关系；

（2）运用不同的表现方式进行装饰设计，画面要具有条理性、节奏感和视觉美感；

（3）黑白、色彩不限。

● 训练目标

（1）掌握装饰语义的不同表达方式；

（2）掌握生活元素的设计表达；

（3）通过对生活元素的理解，掌握适合的装饰手法，使学生能熟练驾驭各种装饰语言，实现对装饰的再认识与自我表现。

■ 设计：李俊贤；指导教师：吴可玲

设计说明

以动物为题材，以一只兔子为中心元素进行创作，周围加上不同样式的涂鸦文案进行背景填充。主体兔子的身上加有三种颜色的叠加，在颜色上做有涂鸦的创作，并以虚实来丰富主题元素背景使大小层次区分。背景用粗细线条勾勒不同动物形态，以此来突出画面的动物主题（见图4-47）。

生活应用

见图4-48。

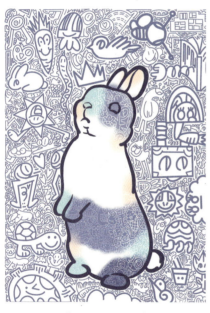

图4-47 《畅想·兔子世界》 李俊贤

图4-48 李俊贤作品

■ 设计：阮佳仪；指导教师：吴可玲

设计说明

以船只航行在海天一色、云峦层叠的风景为主题。想到了用堆叠的电视机屏幕来表现画面的层次感和错落感，同时，分割了原本的画面，使每个块面的内容有所不同，然后用这些块面组合成一个完整的风景。组合的碰撞，增加了趣味性，表达了每个人看待同一样事物的感受和想法都有所不同（见图4-49）。

第4章 装饰语义在生活中的应用 125

图 4-49 《航行》 阮佳仪

- 设计：阮佳仪；指导教师：吴可玲

设计说明

作品以鲨鱼为主题，四条鲨鱼环绕在人物的周围，似乎被画中人物所驯养了一般，与现实中的鲨鱼凶猛样子形成了反差。人物采用的是一个亡灵形象，可以看作他生前与动物友好共处，这一画面展现的是他沉入海中与鲨鱼共处（见图 4-50）。

生活应用

见图 4-51。

2. 课题内容——神话、传说的联想和应用

课题时间：40 课时

- 作业要求

（1）运用自由的装饰手法，根据自己对神话、传说的联想，设计一幅构思独特且具有视觉冲击力的作品，并进行生活应用；

图 4-50 《鲨鱼》 阮佳仪

图 4-51 阮佳仪作品

（2）画面要具有条理性、节奏感和视觉美感；

（3）黑白、色彩不限。

● 训练目标

（1）掌握装饰语义的不同表达方式；

（2）掌握神话、传说元素的设计表达；

（3）通过对神话、传说的理解掌握适合的装饰手法，使学生能熟练驾驭各种装饰语言表达，实现对装饰的再认识与自我表现。

■ 设计：万津歧；指导教师：吴可玲

设计说明（系列1）

作品主体是一个经常出现在梦境中的形象，源自对《山海经》的喜爱，根据自己对梦境残存的印象，精心刻画出一头正在天空中飞翔的灵鹿。灵鹿身上精细处理的纹理和明月形成呼应，背景采用纯色，凸显出其他颜色的靓丽程度（见图4-52）。

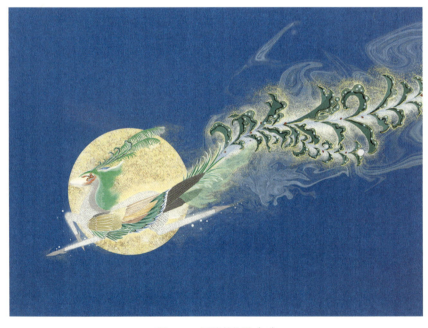

图4-52　万津歧作品（1）

设计说明（系列2）

作品灵感源于作者的奇幻梦境，以梦中出现的妖兽为主体，并结合《山海经》中神话妖兽的形象绘制。每个人的梦境各有不同，充满着不确定和神秘色彩。对自己梦中形象的描摹，既是对梦境的呈现，又是一种梦幻和非现实的想象，即绘制出心中所想，开发出一个异想天开、美丽的世界。画面强调整体韵味的统一，更富有意境。

设计特点

技法上多采用细线的方式去塑造质感，同时在许多元素上采用重复的手法，做出了许多质感，一部分是自我创造，一部分是来自对自然物一些质感的观察。物与物之间的交叠，做出前后空间关系（见图4-53）。

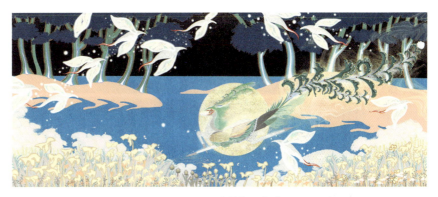

图4-53　万津歧作品（2）

设计说明（系列3）

作品运用拟人化手法，把人与灵鹿形象交融在一起，具有魔幻般的神秘色彩。在主要造型上重点刻画细节，色彩采用蓝灰色调，整体呈现出虚幻的梦境感觉（见图4-54）。

设计说明（系列4）

画面中几乎综合了之前绘制的所有元素，再绘制压抑、略带一丝气魄的场景，仿佛描绘出上古的神兽降临沧海之上，波涛汹涌、天色骤变的神话场景，具有强烈的视觉冲击力（见图4-55）。

图4-54　万津歧作品（3）

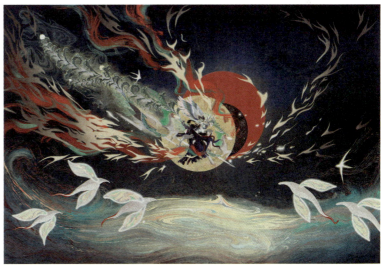

图4-55　万津歧作品（4）

生活应用

见图 4-56、图 4-57。

图 4-56　万津歧作品（5）　　　　图 4-57　万津歧作品（6）

■ 设计：曾骏杰；指导教师：吴可玲

设计说明

作品以龙的各种神话为主题，描绘出龙子诞生万族来朝的景象。整个画面被各种奇幻生物布满，从四周向龙子汇聚，使画面丰富而不凌乱。用各种生物的大小变化来分出画面主次，同时让人们更能感受到龙身为万鳞之长的庞大威严（见图 4-58）。

设计特点

画面抛弃光影关系，用纯粹的线条与固有色表现，使其拥有传统水墨的韵味。用线条的疏密关系表现丰富的层次，固有色的变化在进一步丰富画面的同时增加了纵深感。龙身的蜿蜒曲折和各种生物的运动方向与形态让画面有种植物生长般的蔓延感。龙首的静与各种奇幻生物的动形成鲜明对比，使画面在灵动的同时保持平衡。

生活应用

见图 4-59。

3. 课题内容——装饰壁画设计方案

● 作业要求

（1）选择一特定的环境，分析特定环境的人文和社会背景（使学生熟练掌握装饰壁画设计的创作背景、表现形式及其功能价值）；

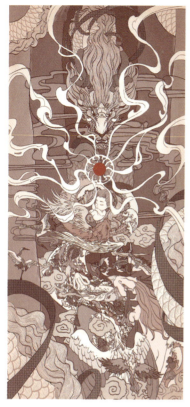

图 4--58 《幻龙》 曾骏杰

图 4-59 曾骏杰作品

（2）注重设计与环境的融合（使学生掌握装饰壁画设计与环境的关系）；

（3）尺寸自拟（根据选定环境规划尺寸）。

最终设计方案应包括以下几点内容：

（1）市场调研、环境分析、相关资料图片；

（2）设计构思、装饰语义信息表达；

（3）初步构思草图、完善稿；

（4）尺寸与材质设定；

（5）设计说明。

■ 博物馆装饰壁画设计

设计：吕胤轲；指导教师：吴可玲

设计地点：中国女娲文化博物馆。

设计主题：传承女娲文化，以女娲神话故事为题材，通过与敦煌装饰风格相结合的形式，来进行创新创作。

设计依据

依据一，中国女娲文化博物馆位于河北涉县中皇山下，这里地处

晋、冀、豫三省交界处，是女娲故里，是"中国女娲文化之乡"。娲皇宫是中国建筑规模最大、肇建时间最早的奉祀始祖女娲的古建筑群，被誉为"华夏祖庙"。这里是神话传说中女娲"炼石补天、抟土造人"、断鳌立极、耕稼畜牲，制作笙簧、通婚立仪的地方。

依据二，敦煌壁画中的伏羲女娲：在画法上利用飞动的云朵和纹饰，着力渲染一种飘飘欲仙的动势，造成一种满壁飞动的效果。反映了佛教对中国文化的兼容性，以及外来佛教与中国本土文化的融合。

设计元素

（1）选取女娲补天神话故事为主要情节，水浩洋而不息，天不兼覆，地不周载；

（2）选取敦煌飞天元素——飘带、云朵等元素的重复运用，增加了画面的动感；

（3）选取女娲相关元素——山河社稷图、五色石等要素；

（4）选取壁画元素——敦煌经典的壁画形式如山、马等。

设计草图

见图 4-60。

图 4-60 《遇见·娲皇》（草图） 吕胤轲

材质工艺

利用制成方块的瓷片拼成画幅，用釉上彩作画，最后进行低温烧成。

形式步骤

绘制原稿→放样→制版→彩绘→烧成→拼接→安装。

尺寸：400cm（长）×200cm（宽）。

效果图、环境图

见图 4-61、图 4-62。

图 4-61 《遇见·娲皇》 效果图　吕胤轲

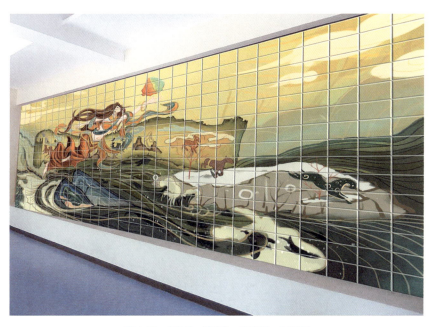

图 4-62 《遇见·娲皇》 环境图　吕胤轲

设计说明

涉县作为中国女娲文化之乡，千百年以来，流传在这里的民风民俗、民间信仰和神话传说形成了丰富的地方文化，在中原大地远近闻名。以娲皇宫为代表的女娲文化，展现了女娲在洪荒之世，与自然抗争，改造自然、造福苍生的不屈精神，以及中华民族自强不息的民族精神。同时，"女娲祭典"被列入首批国家级民俗类非物质文化遗产。河北涉县中国女娲文化博物馆作为女娲文化传播的一个重要场所，其中的壁画在传承、保护、传播女娲非遗文化中具有重要的意义。

● 训练目标

(1) 掌握装饰语义的不同表达方式;

(2) 掌握生活元素的设计表达;

(3) 通过对生活元素的理解,掌握合适的装饰手法,使学生能熟练驾驭各种装饰语言,实现对装饰的再认识与自我表现。

■ 宁波地铁装饰壁画设计

设计:俞宁榆;指导教师:吴可玲

设计地点:宁波地铁站。

选址分析:东鼓道是宁波唯一的地铁商业街,连接鼓楼站与东门口站。同时连接天一广场商圈、和义大道商圈和鼓楼商圈,其地下资源与地面商业形成互补与联动,进一步增加中山路地带的商业氛围和地铁站点的客流量。它与地面商业广场类似,同样有很多商铺。

设计元素

(1) 选取宁波鼓楼。该建筑为宁波天一广场附近的鼓楼,拥有长久历史。

(2) 选取宁波药行街天主教堂。该建筑为宁波天一广场附近的天主教堂,是天一广场的地标性建筑。

(3) 选取天一城市群、东鼓道地下广场、宁波天封塔。

设计草图

在设计该地铁装饰壁画时,考虑到周围的三个商圈:天一广场、和义大道以及鼓楼,将天一城市群的形象融入其中。在整体设计上主要采用齿轮元素,天一广场是宁波的中心,白天繁忙,夜晚繁华,像是不停转动的齿轮;其中的小人元素代表的是每个不断追逐自我的人(见图4-63)。

图4-63 《铸梦》(草图) 俞宁榆

设计说明

该作品色彩梦幻,以齿轮作为一个基础元素,齿轮转动带动着城市运转,整体的建筑群结合了天一广场周围建筑的形象,如最为代表性的天主教堂以及在右下角的东鼓道的 logo。在整个忙忙碌碌的情境里,每个小人各司其事,有的推动齿轮,有的勤勤恳恳上班,有的紧握资料,有的赶着最早的地铁,当然也不乏旅游娱乐的小人。在城市的中心,每个人追逐着心中的梦、心中的光,每个人都是自己的星星,散发光芒、向往未来。

实施说明

该壁画尺寸为 300cm(长)×120cm(宽),通过体感 LED 互动电子显示屏这一媒材进行呈现。在人经过该壁画时,能够触发壁画的动画效果,吸引路人驻足,在人流量较大时持续循环播放,增添了互动性与趣味性,迎合所选场地活力开放的特性以及追梦之地的意境。

效果图、环境图

见图 4-64、图 4-65、图 4-66。

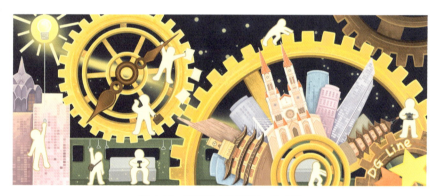

图 4-64 《铸梦》(效果图) 俞宁榆

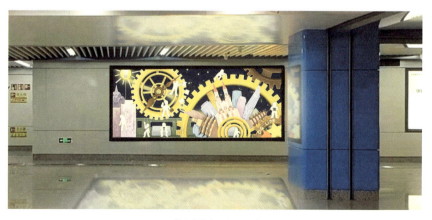

图 4-65 《铸梦》(环境图 1) 俞宁榆

图 4-66 《铸梦》(环境图 2) 俞宁榆

4.5.3 毕业设计

■《共生》——瓷与再生材料在现代壁画中的综合运用探究

设计与制作：潘圣鸿；指导教师：吴可玲

创作主题

随着生产与生活的更新变化，人类制造了许多"垃圾"。这些"垃圾"若处理不善，便会造成大气污染、土壤污染、海水污染等，最后可能会"反噬"人类，造成难以逆转的局面。但这些"垃圾"作为一种再生材料，人类是否可以与它们和谐相处？又或许我们可以利用一种美的、温柔的途径使这些材料变废为宝。

创作特点

作品把瓷与再生材料作结合运用，着重表达人与再生材料和谐共生的主题，实现再生材料的二次利用，同时也呼吁人们树立环保意识，传播绿色环保的生态理念。

创作思路

本次课题研究人与人在生活中产生的废弃物之间的矛盾关系。以此为切入点，壁画为表现形式，打破传统壁画的材料与技法，探究釉下彩瓷与多种不同类型的再生材料的综合表达，使材料间达到一种融合状态。

创意说明

以"胎儿"为主体形象，中国传统纹样为承载背景，结合材料本身自带的色彩、软硬程度、光泽度等材料肌理特性，将其组合在同一空间中，运用点、线、面的排列组合，使其达到一种整体平衡的装饰效果。

草图方案

见图 4-67。

图 4-67 《共生》(草图) 潘圣鸿

尺寸：80cm（长）×80cm（宽）。

成品展示

见图 4-68、图 4-69。

图 4-68 《共生》(展示图1) 潘圣鸿

图 4-69 《共生》(展示图2) 潘圣鸿

设计展望

现代瓷在装饰壁画中大都为单一材质，表现的主题更多的是传统故事或生活寓意，具有题材单一化的问题，缺乏社会面貌和时代精神。现在，各式各样的新材料层出不穷，而瓷作为中国优秀的传统工艺，在装饰壁画中的使用更要寻求出路。如何与新的材料进行有机结合，如何使瓷继续散发它的独特魅力，让人们继续能领略其中的美，如何让瓷能表达更多的题材和体现时代精神，引发观众进行思考，提升装饰壁画的美学价值，这在现当代装饰壁画的发展中变得越来越重要。

■《予海渔歌》——综合材质与插画艺术的结合探索

设计与制作：孙蔚然；指导教师：吴可玲

创作主题

作品旨在强调海港城市的海洋特色与渔文化，威海是中国有名的旅游度假城市，本课题是以威海城市文化为主题进行的装饰壁画公共艺术创作，在威海自然人文特色与胶东民俗文化中寻找灵感，提取相关元素，采用插画手法进行处理，并赋予其一定的故事性。

前期设计分析

对当地的风格与文化作整体考量后，整体设计要提取具有代表性的图形与元素，并制作系列衍生品。把握重点展现内容，进行开放式设计，不拘泥于现实的构图与外观，在了解纹饰等元素后，通过解读当地深层的文化历史意蕴探究符号的象征意义，结合相关装饰元素，使作品更具艺术性。

设计思路

以自然景色为主体构成，并结合民间传说使其内容富有幻想色彩。威海市的旅游资源丰富，人文和自然条件得天独厚，首先，要寻找具有地域文化特色的元素，结合主题进行创作。其次，在选取素材时，对材质和内容的选择都要独具代表性，如荣成天鹅湖、威海刘公岛码头等独具特色的景点，都选取装饰性效果较强的贝类、石头进行画面填充。

创作形式

将建筑壁画与插画相结合，并使用多种综合材料。不拘泥于纸面形式的插画，采用黏土纸泥或木板等立体材质制作浮雕形式，增加景深效果。最终，以系列壁画形式展出，串联成绘本故事，并附有衍生产品。

方案系列设计

系列1：作品用最能代表地域特色的大海和背后的港口作为主体进行创作，色块的碰撞和融合借鉴了建筑大师高迪的艺术风格，主体人物坐在船头轻声吟唱，与主题环环相扣，突出了别具特色的海洋风情（见图4-70）。

第4章 装饰语义在生活中的应用 137

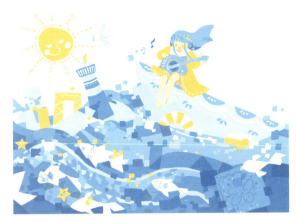

图 4-70 《予海渔》（效果图 1） 孙蔚然

图 4-71 《予海渔》（效果图 2） 孙蔚然

系列 2：荣成成山卫天鹅湖位于成山镇境内，是中国北方最大的天鹅湖，被国内外专家学者誉为"东方天鹅王国"。作品以天鹅为元素，主体人物站在湖中心放声吟唱，突出了别具一格的地域特色（见图 4-71）。

系列 3：作品以地域民俗传说创造出的神灵形象为元素，灵感来自蝶蝾和龙。"圣虫"的"圣"谐音为"升"，意为"生粮"，寓意五谷丰登；有些地区谐音为"剩"，意为"剩余"。据说把圣虫放里面会有永远吃不完的粮食，越吃越多。圣虫样子多样，正月十五前后制作上供，之后放入米缸，留到二月二吃（见图 4-72）。

系列 4：海草房是世界上具有代表性的生态民居之一，它主要分布在我国胶东半岛的威海、烟台、青岛等沿海地带，特别是威海地区更为集中。作品以海草房为元素，错落有致地穿插在画面中，突出装饰的节奏美感（见图 4-73）。

图 4-72 《予海渔》（效果图 3） 孙蔚然

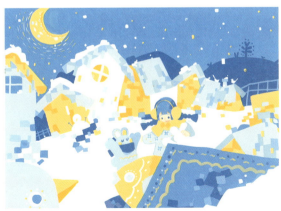

图 4-73 《予海渔》（效果图 4） 孙蔚然

系列 5：山东省是中国樱桃主产区之一，产地从鲁西南到胶东半岛，樱桃依次成熟，从三月底到七月能够持续上市。主要品种有莱阳短把红樱桃、平度长把红樱桃、崂山短把红樱桃、安丘樱桃、诸城黄

樱桃、滕州大红樱桃、大窝篓叶等。作品选取樱桃作为点元素,突出地域特色(见图4-74)。

成品展示

见图4-75、图4-76、图4-77、图4-78、图4-79、图4-80。

图4-74 《予海渔》(效果图5) 孙蔚然

图4-75 《予海渔》(成品图1) 孙蔚然

图4-76 《予海渔》(成品图2) 孙蔚然

图4-77 《予海渔》(成品图3) 孙蔚然

图4-78 《予海渔》(成品图4) 孙蔚然

图4-79 《予海渔》(成品图5) 孙蔚然

图 4-80 《予海渔》(展示图) 孙蔚然

设计展望

在经济社会不断发展的同时,插画艺术也逐渐广泛地应用于商业化场景需求中,而这也造成了插画行业的门槛标准逐渐降低,更容易使创作者受快餐化文化影响创作出一些一知半解的抽象内容。在商业化广告文案的背景要求下,作品的内容逐渐流于表面,丧失了插画的艺术性与创造性。但由于插画艺术逐渐被大众所接受,其前景也十分广阔,在各领域中应用插画的频率不断提高,故提醒艺术工作者要不断突破自我,丰富自身的设计素养与理念,学会用整合学科的视角去看待今后创作的形式。

■《心灵童话》——治愈系装置艺术

设计与制作:俞宁榆;指导教师:吴可玲

创作主题

作品旨在研究治愈系文化与装置艺术的结合,具有独特的审美文化研究价值。作品希望将治愈场景艺术化,提取相关治愈元素,将治愈系文化融入作品中,使大众感到温暖、舒缓,能令人短暂脱离现实生活的纷扰,舒展精神与心灵。

创新点

以"治愈感"的实现为目的,关注人们普遍存在的各种心理、情绪问题,体现公共艺术设计的人文关怀,探索治愈系文化新的外化体现。

创作特点

在充分研究治愈系文化的基础上,结合日常生活提炼、创作出治愈系元素,并对媒材进行探索研究,用综合材料创作公共艺术装置,是装置艺术新的探索与研究。

140　装饰语义

设计思路

围绕绿色、自然、向日葵以及童话展开。将向日葵花分解，花瓣洋洋洒洒地落在绿色毯体上，年轮烙在草地上，小人和仓鼠穿梭在蘑菇、海洋生物之间，享受舒缓的栖息时光。作品最终的创作成果主要以装置艺术的形式呈现（放置于室内空间）。

作品尺寸

主体尺寸：180cm×120cm，左单独毯体尺寸：60cm×60cm，右侧下垂毯体尺寸：50cm×45cm。

设计理念

动物是能够让人感到治愈的元素之一，选取仓鼠作为主要设计元素，是因为人们对它比较熟悉。小人是自己喜爱的元素，希望能与童话元素结合融入毕业设计中。没有表情的小人可以是我们生活中的每一个自己，也可以是治愈我们的每一个人，而仓鼠的形象则暗喻着生活中每个陪伴、守护着我们的人，他们可以是朋友、可以是家人。

草图、效果图、成品图

见图4-81、图4-82、图4-83、图4-84、图4-85。

图4-81 《心灵童话》（草图1） 俞宁榆

图4-82 《心灵童话》（草图2） 俞宁榆

图4-83 《心灵童话》（草图3） 俞宁榆

图 4-84 《心灵童话》（效果图） 俞宁榆　　　　图 4-85 《心灵童话》（成品图） 俞宁榆

设计展望

公共艺术装置是一种独特的艺术形式，在进行艺术创作时，必须了解不同的材料具有不同的特征以及制作手法。在制作中想要达到拥有个人风格，就要不断学习、尝试、探索以及实验，丰富个人的实践经历，在日后的设计中将综合材质更好地融入艺术创作中。在未来经济社会不断发展的同时，被治愈也会成为众人广泛的需求，因此治愈系装置艺术有广阔的发展空间，相信未来对于治愈系文化及艺术的研究也会越来越多，在创作精神上也会更加注重与观众的沟通与交流。

■《深海之境》——末日下深海中生物设计

设计与制作：张鲁杰；指导教师：吴可玲

创作主题

作品旨在研究对末日环境下的深海生物形象的设计，以现实存在的海洋生物物种为基础，再结合不同条件下的生物生活习性、与海中生存的人类居民之间的生存联系，进行偏幻想的创新设计。主要通过视觉设计的方式呈现整体课题效果，创作出未来深海生物的形象，并辅以 3D 作品共同作为设计的产出，以丰富课题作品的表现形式。这兼顾了艺术性和科学性，让人们展开对未来深海生存之道的大胆想象，以此为人类的生存方式探索更多的可能性。

课题意义

● 美学意义。在自然造化的产物基础上进行艺术创新，在主观创作上提升其视觉效果和美学价值。

● 科学意义。认识深海，反思人与自然的共生关系；放眼未来，居安思危，对未来的生存方式进行大胆合理的想象，为人类的生存方式提供更多的可能性。

● 环境保护意义。反思人与自然的和谐共生关系，重视海洋环境及生态保护。

创作思路

以现实存在的深海生物物种为基础，再结合不同条件下的生物生活习性、与深海的人类居民之间的生存联系，进行偏幻想的创新设计。

创作形式

主要通过插画的方式呈现整体课题效果，创作出未来深海生物的形象，并辅以Live2D的动态图和3D打印作品，共同作为设计的产出，以丰富课题作品的表现形式。

效果图

见图4-86、图4-87、图4-88、图4-89、图4-90、图4-91、图4-92、图4-93。

展示图

见图4-94、图4-95。

设计展望

艺术创作是对于现实理想化的追求，现有的科技、研究，并不能够实现人类在深海中居住的梦。所有的研究或科研成果都只是人

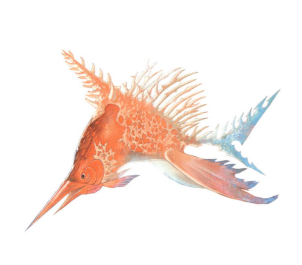

图4-86 《深海之境》（附骨鱼） 张鲁杰

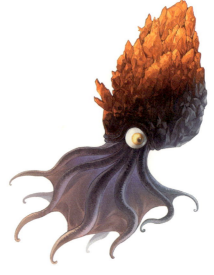

图4-87 《深海之境》（火焰蛸） 张鲁杰

类对于广袤无垠的蓝海非常浅显而局限的认识。或许身处这个世纪的我们还没有机会深入大海去生活，但我们仍然可以对未来充满期待。我们仍然可以怀有一颗探索求知之心去大胆想象未来深海的生物是什么样的？它们又是如何生存的？尽管有重重困难阻碍我们探寻深海之谜，但还是有无数的先驱者、伟大的科研工作者在前方为我们指明方向。

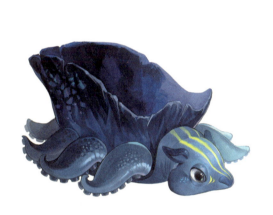

图 4-88 《深海之境》（盆栽海龟） 张鲁杰

图 4-89 《深海之境》（绒绒虾） 张鲁杰

图 4-90 《深海之境》（向阳海兔） 张鲁杰

图 4-91 《深海之境》（燕尾锥螺） 张鲁杰

图 4-92 《深海之境》(莺花藻) 张鲁杰

图 4-93 《深海之境》(渊壁银龙) 张鲁杰

图 4-94 《深海之境》(展示图 1) 张鲁杰

图 4-95 《深海之境》(展示图 2) 张鲁杰

参考文献

[1] 孔新苗，张萍. 中西美术比较 [M]. 济南：山东画报出版社，2002.

[2] [捷] 欧根·西穆涅克. 美学与艺术总论 [M]. 董学文译. 北京：文化艺术出版社，1988.

[3] [俄] 瓦·康定斯基. 论艺术的精神 [M]. 北京：中国社会科学出版社，1987.

[4] [美] 托马斯·K. 麦克劳. 创新的先知：约瑟夫·熊彼特传 [M]. 陈叶盛，周瑞明，蔡静，译. 北京：中信出版社，2010.

[5] 李亦园. 文化的图像 [M]. 台北：允晨文化出版公司，1992.

[6] 彭吉象. 艺术学概论 [M]. 北京：北京大学出版社，1994.

[7] [英] 大卫·布莱特. 装饰新思维——视觉艺术中的愉悦和意识形态 [M]. 张惠，田丽娟，王春辰，译. 南京：江苏美术出版社，2006.

[8] 吴可玲. 创意造型基础 [M]. 合肥：合肥工业大学出版社，2011.

[9] 邬烈炎. 装饰语意设计 [M]. 南京：江苏美术出版社，2002.

[10] 谢恒强. 装饰绘画 [M]. 北京：清华大学出版社，2014.

后　记

　　本书在编写过程中得到了许多老师与朋友的帮助。感谢清华大学出版社责编纪海虹老师的帮助和督促，感谢代福平副教授的鼓励和支持。

　　本书在编写过程中得到了我校万津歧、孙蔚然、潘圣鸿、俞宁榆、李俊贤、曾骏杰、花盈盈、艾好、张驰、冯嘉思等同学的帮助，他们为本书提供了丰富的案例与赏析文字。本书还参阅了一些国内外公开出版的书籍、中国知网上收录的论文、部分网站的图片，在此向相关作者表示感谢！

　　同时，感谢江南大学设计学院各专业的同学们提供的大量作业范例，希望本书的出版为艺术设计院校的同学、装饰爱好者在装饰语义设计与创作的学习中提供一定的参考和借鉴。